行山 GO

動畫廊

推薦序

先感謝 Joyee 找我為他的處女作新書寫序言。山女和 Joyee 都算是「同期」開始撰寫行山路線介紹的人吧，同樣也是愛郊野的人，只是我倆媒介不同，我以文字和相片，Joyee 則以影片形式，同一條路線，相信他的製作時間比我還要多很多，因為需要拍片、剪片、加字幕、配樂等等，少點時間心機也難以堅持。

說來有趣，我們相識雖久，卻只見過一次面，就連行山也沒一起走過一次。然而，作為內容創作者來說，我們碰到的問題也不期而遇：創作瓶頸或頹廢期、天氣不好而拍不到好照片、網上留言指罵攻擊等，大家三言兩語已明白對方的處境，互相鼓勵支持下，現時大家仍在努力用各自擅長的方法繼續推廣香港的行山路線。而由於是「同期」，我們對「行山界」的所見所聞和感受也很相似。兩年多前行山風潮極盛，傳媒爭相報導「隱世打卡」熱點，但亦涉及安全問題，令山野變得污煙瘴氣。漸漸在一片謾罵聲之中，大眾媒體減少報導，湊熱鬧的熱情冷卻，剩下應該是較真心喜愛山野的人，才繼續行山吧。

　　我和 Joyee 不謀而合地擁有著相近的價值觀，亦即是希望為大家帶來實用的行山路線資訊，以防「中伏」或在準備不足的情況下登山，讓更多香港人走進郊野，欣賞我們珍貴的大自然瑰寶或歷史文化。因此會購買這本書的你，相信也是喜愛大自然的，希望你跟著書本介紹的路線探索香港之餘，也多向身邊朋友宣揚愛護郊野的訊息，自己垃圾自己帶走，更好是源頭減廢，大家可以和平地與山野共存，繼續享受郊野。

香港山女
《晴報》專欄「上山・樂山」作者

自序

　　大家好，我是 JoyeeWalker，首先要感謝大家的支持，以及對行山的熱愛，令我們有機會透過文字、圖片、甚至影片締結了緣份。眨眼間 JW 已開始了兩年多，由當初對拍攝、剪片一無所知去到現在仍是有點懵懵懂懂，卻得到了很多有趣又新奇的機遇──包括寫了人生第一本書。

　　兩年多前開始規劃的這件事，源自一個簡單而直接的理念：用影片角度帶大家遊走香港山野。一路走來就是不斷的上山、拍片、剪片，再放上網。途中想過很多事，很多可能性，包括自己的可能性，以及行山在香港發展的可能性，我覺得這個可能性可以很大，因為香港實在有太多太好的山路及風景；但又可能很細，因為真的感受不到香港政府對香港山野發展的重視，以及香港人對這份寶貴資源的珍惜。因此，推廣香港行山路線，增加政府以及香港人對行山的重視亦成了自己的使命。為達到使命我想了很多方法，但說實話寫書本不在我考慮之列，因為文字不是我的強項，直至去年與編輯初次接觸後，才促成了今天《行山動畫廊》的出現。

　　對於從未接觸過 JW 的朋友們，應該會好奇書與動畫如何扯上關係？第一個原因，可說是基於自己的「堅持」，既然 JW 是以影片出道，第一本書還是想與影片拉上一點關係；第二個原因就比較現實，始終拍行山片算是我比較有信心的一件事，如要我用優美的文字或震撼的照片去吸引讀者的眼球，恕我真的無能為力，與其獻醜不如藏拙，因此便將自己的影片融入書中，在編輯的信任和協助下才完成了這個大膽的嘗試。希望讀者們亦會接受這個創新又另類的寫法。

　　最後，要特別鳴謝香港山女寫了一篇精彩的序，感謝編輯協助了一個對寫書一無所知的小子完成了「壯舉」，當然最老套亦是最重要的，感謝你們的支持，沒有你們就沒有《行山動畫廊》的出現。

JoyeeWalker

目錄

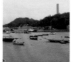
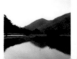

中級

高級

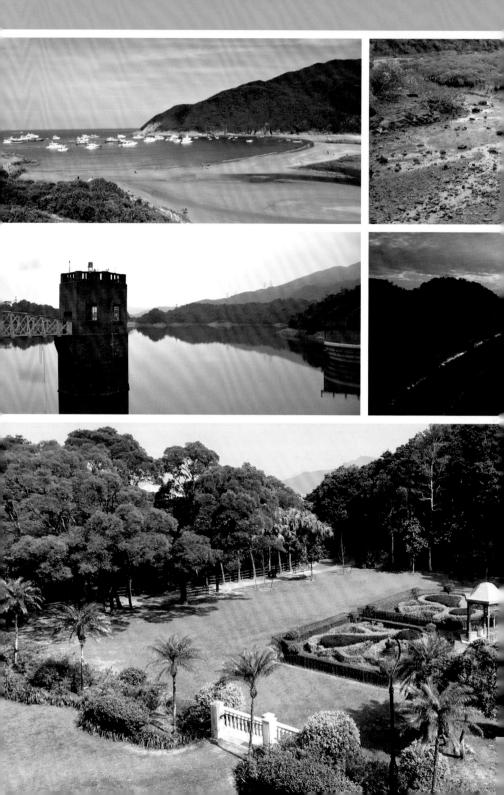

入門級

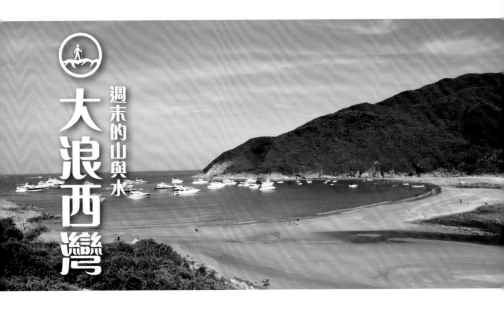

大浪西灣

週末的山與水

天清氣朗的一天，伴隨著夏天悄悄的來臨，今天決定帶大家行一條有山景又有海灘的輕鬆路線 —— 大浪西灣！今次路線主要是沿麥理浩徑 2 段行走，首先在北潭凹巴士站下車，中間會經過赤徑營地，鹹田灣以及大浪西灣，最後在西灣亭乘村巴回到西貢市中心。全條路線上落坡幅不大，以水泥路為主，走起來頗為輕鬆，只是路線較長，需要做好時間管理呢！

入門級

GO!

01 出發 12：35

02 直走 麥理浩徑 2 段 12：45

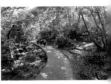

06 赤徑 看風景 13：25

07 左轉 接回原路 13：30

08 直走 鹹田灣 13：40

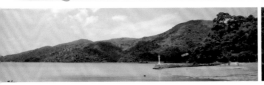

路線資訊

難度

約 13 公里

約 4.5 小時

—— 休息時間 約 1 小時

交通

Start 西貢總站 > 巴士 94 / 96R > 北潭凹

End 西灣亭 > 村巴 > 西貢市中心

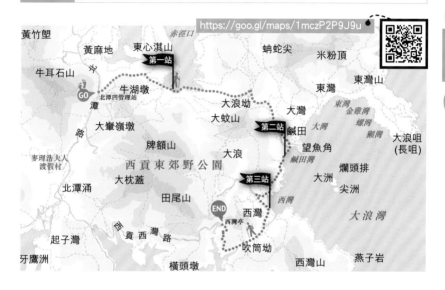

https://goo.gl/maps/1mczP2P9J9u

黃竹塱　黃麻地　東心淇山　第一站　蚺蛇尖　米粉頂
牛耳石山　牛湖墩　GO 北潭凹管理站　東灣　東灣山
北潭路　大峯嶺墩　大浪坳　大灣　東灣 金雞灣 螺灣
牌額山　大蚊山　第二站 鹹田　望魚角　大浪咀 (長咀)
麥理浩夫人渡假村　西貢東郊野公園　大浪　鹹田灣　爛頭排
北潭涌　大枕蓋　田尾山　第三站 西灣　大洲　尖洲
END 西灣亭　西灣
貢 西 灣 路　起子灣　西灣山
牙鷹洲　橫頭墩　吹筒坳　西灣山　燕子岩　大浪灣

03 右轉
鹹田 12：55

04 左轉
赤徑 13：15

赤徑
瘋狂拍照的地方，亦是男友天堂，因為可以
把女友拍得很美（一定美，除非不美……）

05

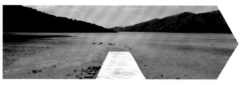

09 直走
鹹田 14：05

10 右轉
鹹田 14：20

11 直走
鹹田灣 14：25

第一站
赤徑

行約 45 分鐘便可到達的休息點，不少人會選擇到此露營，一來因為附近有洗手間頗為方便，二來可以從馬料水或黃石碼頭乘船直達赤徑，再者赤徑的景色亦十分美麗，在合適的天氣更可以看到「天空之鏡」的美景，故此每逢假日赤徑都會聚集不少人群。除了人多之外，赤徑的牛牛也不少，請緊記不要餵食牛牛，更不要做出任何妨礙或影響牛牛自由生活的行為！

第二站
鹹田灣

行約兩小時便可到達的美麗沙灘，設有刺激的獨木橋，水清沙幼不在話下，更難得的是一個遼闊的沙灘竟然人流不多，大概是因為交通不太方便的原因吧！鹹田灣其中一個最吸引我的地方就是附近設有數間士多，可以在既餓且累的情況下

士多
數間士多任君選擇，不要期望有米芝蓮的質素，哥吃的是一種風味，⋯⋯鹹鹹的海風味

獨木橋
美麗的沙灘內附刺激的獨木橋，伴隨著內心的驚慌及路人的壓力，請大家小心行走，勿做「海底奇兵」

鹹田灣全景
15：10

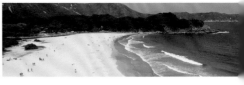

小池塘
16：00

大浪西灣
16：10

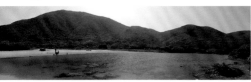
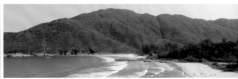

歎碗公仔麵，吹吹海風聊聊天，假期就應該這樣過啊！另外我發現在士多內或沙灘上好像外國人比較多，可能外國人比我們更懂得享受香港的天然資源……？

第三站

大浪西灣

約 3.5 小時終於到達最後的景點 —— 大浪西灣！跟鹹田灣一樣是一個遼闊但人流不算很多的美麗沙灘。同樣設有士多，跟鹹田灣的性質可謂十分相似。要注意的是由西灣出到西灣亭需時約 45 分鐘，緊記要預留足夠時間離開，因為村巴是有尾班車的啊！加上西灣亭附近接收不到電話訊號，是無法召喚計程車的。如果發覺時間不夠，或者想輕鬆一點離開，可以選擇在西灣乘船離開，不過價格頗貴，要 $100 以上，視乎日子而定。

動畫帶你行

接上梯級
15 15：20

走過一段梯級
16 15：35

小池塘
17 憑空出現的小池塘，上次到訪還只是一大片石灘，突然多了一個拍照熱點，有請模特兒就位！

麥理浩徑 2 段
20 離開 16：15

在吹筒坳的十字
21 **路口直走** 16：45

END **到達西灣亭**
17：05

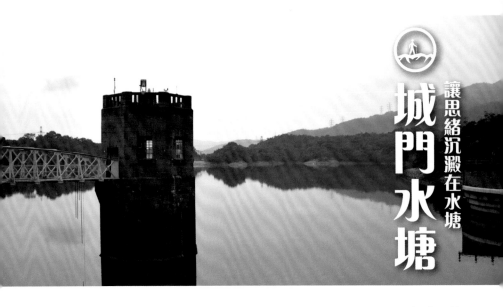

讓思緒沉澱在水塘

城門水塘

城門水塘位處新界荃灣區，因在當年英皇佐治五世登基 25 年時落成，故亦被名為銀禧水塘。城門水塘雖無山景，但其交通便利，難度不高，再加上白千層林道、水塘美景等等的特色地貌，亦吸引了不少山友於週末到此一遊。在遊覽同時，亦不時會見到有人專程到城門水塘拍婚紗照或造型照呢。

GO!

01 起點

02 出發 13：35

入門級

右轉
06 沿水塘走
14：10

白千層林道
07 浪漫場景，林道愛人一對對，不過樹木長得太高增加拍攝難度，女友高要求的話隨時要耗上 1 小時

右轉
08 入小路前往白千層塘
14：25

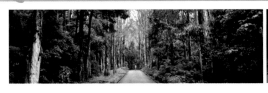

| 路線資訊 | ▪▪▪ **難度** | **約 10** 公里 | **約 4** 小時 | 約 40 分鐘 休息時間 |

| 交通 | Start 荃灣兆和街 ＞ 82 號小巴 ＞ 城門水塘 |
| | End 城門水塘 ＞ 82 號小巴 ＞ 荃灣兆和街 |

https://goo.gl/maps/PVr4TW8ffH22

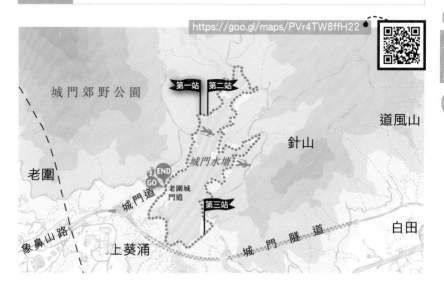

城門郊野公園　第一站　第二站　道風山　針山　城門水塘　老圍　END GO　老園城門道　第三站　白田　象鼻山路　上葵涌　城門隧道

03 直走
自然教育徑 13：37

04 過橋
13：38

05 直走
13：40

09 白千層塘畔
白千層與塘畔美景交織出美麗的風景，難怪連《山林道》亦要到此取景

10 靠右走
（左手邊有洗手間）
14：45

11 右轉
往主壩 14：55

第一站
白千層林道

除了起步的幾級梯級,我們一直都在平路上行走,輕輕鬆鬆便來到不少山友都慕名而來的白千層林道!路邊樹在香港不難發現,平常的馬路亦會在兩旁植樹,但白千層林道卻透著另一種獨特的味道,大概是空氣及環境良好,兩旁的白千層皆高直挺拔,彷彿是站立在兩旁的巨人在歡迎大家。難怪此處吸引不少人在駐足拍照,唯一的小缺點就是路人太多,較難拍到沒路人的照片,要考驗大家的修圖功力了。

第二站
塘畔

離開白千層林道,接下來仍是在平路上輕鬆地行走。由於我們是圍著水塘走一圈,所以只要緊記水塘永遠在我們的右手邊,就不會走錯了。同時間往塘畔的小徑往往出現在右方,如發現小路就走下去吧,是一個尋幽探秘的好機會呢。最緊要懂得返回原路,以及不要勉強自己行一些看似難行的小路,要量力而為。

十二號場
又一個美麗的塘畔,比之前的塘畔更大地方及有更美的風景,但要注意水位高時隨時會淹沒這裡,出發前記住留意天氣狀況

右轉
入小路到達十二號場 15:00

接回原路
15:05

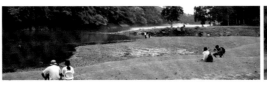

主壩
這裡景色特別好看,行山就是要付出過體力才會更懂得欣賞風景,垂手可得反而不珍惜了

右轉
主壩 16:00

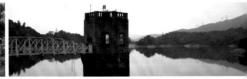

塘畔給我的感覺就是十分寧靜，波平如鏡的水塘、疏落的白千層，配上美美的模特站在塘畔拍造型照，構成了一幅由大自然繪畫的無價寶。

第三站
主壩

我們需要走一段長約 5 公里的城門水塘緩跑徑才會到達主壩。路程雖長但平坦易行，偶爾亦會出現城門水塘的風景，讓我們可從不同的角度欣賞它。

尚記得第一次行城門水塘亦是行到天黑，一來緩跑徑比我想像中來得長，二來就是自己太喜歡在主壩上發呆了！每次看著寂靜的水塘，偶爾聽到遊人的喧鬧，心卻不知飛到哪兒去了。這種放空我覺得是人生不可或缺的一部份，整理一下煩亂的思緒，才可迎接明天的挑戰。

從主壩離開後，沿麥理浩徑 7 段接上城門道返回起點的小巴站便可乘搭小巴返回市區。

 動畫帶你行

城門水塘

入門級

02

右轉
衛奕信徑
15　15：15

沿路都有水塘好風光
16　15：50

沿馬路走前往
起點的小巴站
19　17：05

在城門水塘馬騮仔隨處可見
20

水位高的時侯，塘畔美景隨時被淹沒
21

END　回到起點的小巴站 17：25

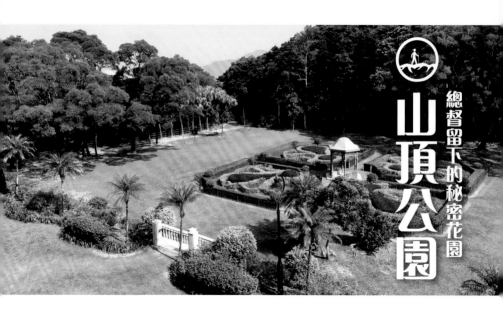

山頂公園

總督留下的秘密花園

山頂公園位處香港島太平山的柯士甸山道，連接太平山山頂，由凌霄閣上去亦只需 30 分鐘時間。由於山頂凌霄閣為旅遊熱點，就算平日亦是人山人海，但只有少數旅客知道山頂公園這個好地方，故此平日遊人不算太多，反倒是上來拍婚紗照的人更多呢！而假日就會有不少遊人上山頂公園放狗野餐、談天說地，如你在苦惱週末有甚麼好去處，山頂公園會是一個好選擇。

GO!

01 出發 12：20

左轉
柯士甸山遊樂場
02 12：25

入門級

靠左上斜
沿馬路直走
05 12：32

左轉
06 12：35

總督別墅守衛室
拍照留念的好地方
07

往守衛室後方
梯級前進
08 12：38

路線資訊

難度	約 **3** 公里	約 **1.5** 小時	約 30 分鐘休息時間

交通

Start 山頂凌霄閣
End 山頂凌霄閣

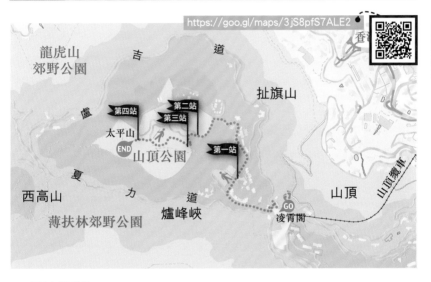

https://goo.gl/maps/3jS8pfS7ALE2

龍虎山郊野公園

吉　道

扯旗山

盧

第四站　第二站
第三站

太平山

END 山頂公園

第一站

夏

力　道

GO 凌霄閣

山頂

山頂纜車

西高山

爐峰峽

薄扶林郊野公園

柯士甸遊樂場
小朋友的天堂，同時亦是爸爸們的噩夢；因為陪小朋友玩應該也是挺累的，不過我相信爸爸們最終也是開心的

03

左轉
上梯級 12：30

04

藍藍天空、青青草地，搭配充滿詩意的涼亭，不過野餐固然寫意，但緊記自己垃圾自己帶走！

09

左轉上梯級
12：44

10

右轉
山頂公園
12：45

11

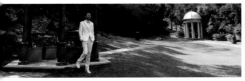

第一站

柯士甸山遊樂場

在凌霄閣出發後沿馬路上山，大約5分鐘便會到達的遊樂場。其實只是一個地方較大的遊樂場，有不少家庭在遊玩，當看見爸爸陪小孩放電的時候，感覺各位爸爸體力早已見底，加上平日還要上班賺錢，當好爸爸也挺辛苦呢！

第二站

總督別墅守衛室

離開遊樂場繼續上山，很快便可到達守衛室，其實亦離山頂公園不遠矣。

守衛室後方有一大幅牆，有植物依附牆壁生長，頓變成了拍好照片的背景。另外旁邊更有一條富有特色的石柱梯級，可慢慢拍一些美美的造型照呢！

第三站

野餐聖地

在守衛室旁邊的梯級下行，便可見到大片野餐聖地。

在香港地少人多的環境下，可供野餐的草地已經少之又少，殊不知山頂上仍有這樣一大片草地，之前多次到凌霄閣也未

山頂公園

香港人的秘密花園，大家可以野餐、打卡、放狗、打羽毛球、拍婚紗照、捉迷藏……難得香港有一個這樣美麗的地方，請大家好好愛惜，做一個盡責的山友

12

山頂亦設有資訊牌介紹歷史

13

山頂公園設有士多賣飲品小食

14

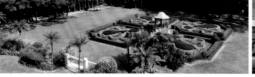

在山頂公園內不難找到拍婚紗照的準新人

17

守衛室後的一面牆成了拍照好地方

18

山頂公園可遠眺南丫島一帶

19

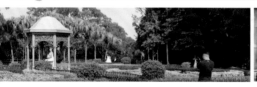

曾發現呢！事實上無論平日或假日，這兒亦未出現人頭湧湧的情況，大概是因為上山頂的交通不太方便吧。

第四站

山頂公園

由草地上行一段便可到達山頂公園。山頂公園可説是我走過而又最舒服的路線，首先只有極少量的上山梯級，全程平坦易行，沿途不時都有景點吸引我駐足欣賞，再加上整條路線都整理得很乾淨，不經不覺間便已上到山頂公園了。而山頂公園的觀景台亦沒有令我失望，花草樹木、欄杆涼亭等都排列得很整齊，構成一個美麗的背景，難怪不少人都會上來拍婚紗照。另外要提提大家，從公園後方再上少少會有一個大涼亭及小食亭，在這裡更可遠眺南丫島一帶的風景呢！

離開時只需要從原路折返凌霄閣便有交通工具返回市區。

動畫帶你行

整個山頂公園面積大，難怪不少人都會到此野餐 15

平日亦會有人專程到此野餐呢 16

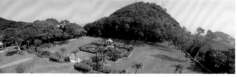

山頂公園有很多一流的拍攝地點及角度，要靠讀者們自己慢慢發掘了 20

山頂還有其他步行路線，凌霄閣有地圖介紹呢 21

原路返回起點 END

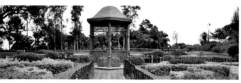

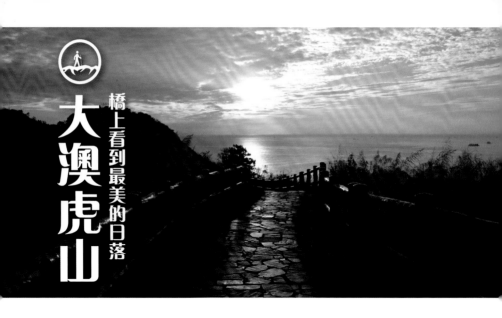

大澳虎山

橋上看到最美的日落

虎山位處香港離島大澳，是大澳的最高峰。網上介紹此山的資料不多，名氣亦不大，我亦是從山友推介的情況下才會到此山一遊。可惜我家住新界北，到大澳要花近 3 小時，本身是不太想遠征的，但當我在虎山橋看到「鹹蛋黃」的一刻，便知一切都是值得的。

入門級

01 出發 15：25

02 左轉
大澳街市街
15：30

06 右轉
大澳觀景台
16：07

07 右轉
大澳觀景台 16：10

08 大澳觀景台
遠眺剛建成的
港珠澳大橋

路線資訊

| 難度 | 約 4 公里 | 約 3 小時 | 約 1.5 小時 休息時間 |

交通

Start 東涌鐵路站 ＞ 巴士 11 號 ＞ 大澳（總站）

End 大澳（總站）＞ 巴士 11 號 ＞ 東涌鐵路站

大澳虎山

入門級

04

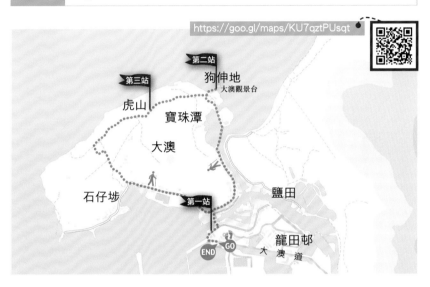

https://goo.gl/maps/KU7qztPUsqt

第二站 狗伸地 大澳觀景台
第三站 虎山
寶珠潭
大澳
石仔埗
第一站
鹽田
龍田邨
大澳道
END GO

右轉
楊侯古廟
03 15：37

右轉
楊侯古廟
04 16：00

經過楊侯古廟
05 16：03

左轉
返回原路
09 16：20

上山入口
10 16：22

大澳虎山
浪漫滿分的虎山橋，加上金黃色的夕照，
11 基本上整條橋都是拍照好地方！

第一站
大澳市集

在大澳總站下車後,我們便會隨著人流進入大澳市集。強烈建議既然大家山長水遠來到大澳,不妨花多點時間在大澳市集逛逛,尤其如果你是吃貨,保證你會滿載而「上山」!除了當地不少特色小吃如炭燒雞蛋仔、茶果等等之外,亦有一些特色店舖、懷舊冰室,對於偏遠的郊區市集來說是非常罕見的。

第二站
大澳觀景台

穿過市集前往觀景台的途中,不時都可以看到大澳漁村寧靜的一面。波平如鏡的河面上停泊著數條漁船,配上藍天白雲,已可入畫。

能夠來到大澳觀景台是一個美麗的誤會,因為我錯過了上山的入口,最後在誤打誤撞之下才來到的。但這次迷路實在不冤,因為可在觀景台上遠眺剛建成的港珠澳大橋。所以說「塞翁失馬,焉知非福」,有時隨意逛逛亦會遇上意想不到的風

右轉
返回大澳
17:50
12

右轉
返回大澳 17:52
13

靠右直走
18:00
14

大澳市場千奇百趣,值得大家隨意亂逛
15

充滿可能性的大橋,彷彿任何角度都能拍出美美的照片,考驗山友們的功力
18

誠意推介大家留到日落才離開,因為夕陽下的虎山橋真的很美
19

第三站

虎山橋

景，前提是你要懂得回程的路！

上山路段絕對是有難度的，因為在滿佈沙石的上斜路行走會很容易滑倒，尤其是盛裝上山拍照的朋友更會落得一身狼狽。因此想輕鬆上山的人可以從少林武術文化中心後方上山再原路折返，避開困難的沙石路。

在虎山橋上，我遇上在香港看過最美的風景，蜿蜒的虎山橋，大大的鹹蛋黃，大海上的餘暉，任何角度都會拍到令你滿意的照片。當然，從照片呈現出來的畫面始終有限，還是把當下的風景深深烙印在眼睛裡最真實、最感動。

離開時就往少林武術文化中心方向走，在大澳吃一頓晚餐也是不錯的選擇呢！

動畫帶你行

16 滿地垃圾，山友們請盡自己基本的責任，自己垃圾，自己帶走

17 遙望虎山橋，配上夕陽餘暉定必更美

20 大澳不乏海鮮酒家，亦有不少街頭小食呢

21 在登上虎山前亦可在大澳欣賞美景

END 原路返回終點

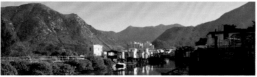

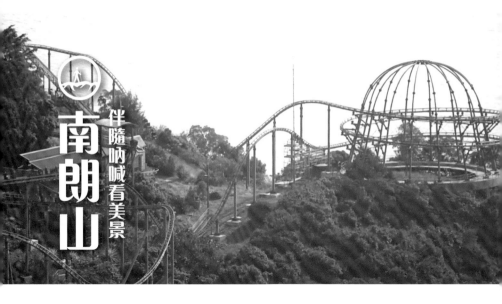

南朗山

伴隨吶喊看美景

南朗山位於香港島南區，海拔 284 米，鄰近香港著名景點海洋公園。二月上旬，冬末春初，嚴寒消退， 暖意漸生，正是登山遠足的好季節。正值假日，一行四人決定遠離塵囂，感受大自然的美景，選擇了一條輕鬆易走的路線－南朗山，此路線為欣賞南區風景的短程之選，山不算高及路程不長，是一條老少咸宜的路線，惟登山時有一條長樓梯， 打算攜同小朋友及長者前往的話，需先衡量同行人士的能力，敬請量力而為。

入門級

01 出發 14：35

02 落梯級左轉 14：37

06 南朗亭除了美景，更會聽到來自海洋公園的尖叫聲呢

07 左轉 岩石平台 15：20

08 岩石平台 南朗山必到的拍照好地方，以布廠灣避風塘及一眾遊艇作背景，整張照片構圖頓時高級了

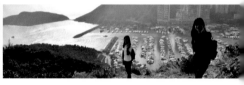

路線資訊

| ▪️ 難度 | 約 7 公里 | 約 3 小時 | ── 約 1 小時 休息時間 |

交通

Start 港鐵黃竹坑站 B 出口
End 港鐵黃竹坑站 B 出口

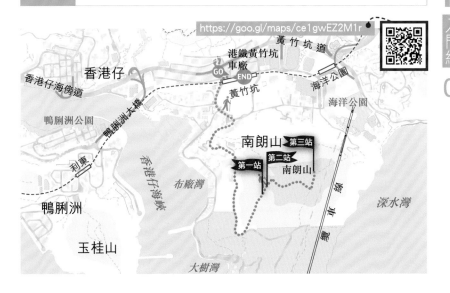

https://goo.gl/maps/ce1gwEZ2M1r

黃竹坑道
港鐵黃竹坑車廠
香港仔　香港仔海傍道
GO
END
黃竹坑
海洋公園
海洋公園
鴨脷洲公園
鴨脷洲大橋
利東
南朗山　第三站
第一站　第二站　南朗山
香港仔海峽
布廠灣
纜車線
深水灣
鴨脷洲
玉桂山
大樹灣

03 過馬路後右轉
南朗山道 14：45

04 左轉接上山路
15：00

05 經過遊樂場後再上
15：03

09 右轉
直升機坪
15：45

10 直升機坪
路線最後的景點，亦是
看風景的好位置

11 直走
發射站 16：05

第一站
南朗亭

經過南朗山休憩公園的涼亭後續沿梯級登上，行約 15 分鐘便可到達南朗亭，沿路尖叫聲此起彼落，細聽之下發現聲音源自近在咫尺的海洋公園，眺望人們於半空之中感受越礦飛車翻騰滑落的刺激快感，與山上寧靜的環境相映成趣。在南朗亭可以稍作休息，於面海的長椅上飽覽南朗山、鴨脷洲一帶的海峽景色。

第二站
布廠灣
避風塘

沿南朗亭拾級而上，遇見分岔路後轉左，便能發現是次行程的一大亮點，是一個適合拍照、打卡的好位置，能俯瞰鴨脷洲及深灣。背景為布廠灣避風塘及整齊排列的遊艇，相當壯觀。

無線電視發射站
12

路線輕鬆易行，可以帶同小朋友一起上山呢
13

岩石上地方不少，即使拍大合照也不會太擠擁
14

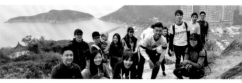

其實在南朗山道已經可以看到布廠灣一帶景色
18

上落平安真的是山友們最想做到的事啊
19

深水灣及淺水灣景色在直升機坪上一覽無遺
20

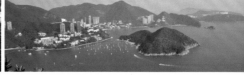

南朗山

入門級

05

第三站

直升機坪

沿著明顯的山徑前行，路上雖有許多碎石但不難行，最後便可到達直升機坪處，此處風光旖旎、水碧山青，可俯瞰深水灣和淺水灣一帶的海岸全景，令人心曠神怡。直升機坪旁可看到往發射站的登頂梯級，續走上梯級到達山頂，山頂上發射站密集，景觀一般，停留一會後可按原路下山。我前後兩次與不同友人到訪南朗山，都在直升機坪拍到了不錯的大合照，實在值得一來呢！

離開時只需要從原路返回黃竹坑鐵路站。

動畫帶你行

可塑性極高的石頭，與龍椅極為神似
15

直升機坪十分適合影跳跳相
16

布廠灣避風塘一帶遊艇
17

海洋公園的機動遊戲近在眼前
21

END 南朗山上亦有三角網測站，至於實際位置要靠大家自己發掘了

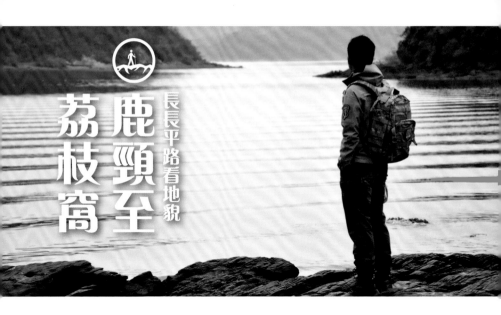

鹿頸至荔枝窩

長長平路看地貌

鹿頸位處於新界東區的東北部地方，面向沙頭角海，鄰近內地。由於鹿頸難度低，有海景，再加上被傳媒宣揚的蘆葦田，已漸漸為人所熟識。如果只在鹿頸來回走一轉，可能只需要 1-2 小時，相信難以滿足山友們的行山慾望；因此今次我會介紹大家由烏蛟騰經荔枝窩走到鹿頸，是一條路程長但難度不高的路線。

入門級

GO!

01 出發 12：15

02 左轉
三椏村 12：16

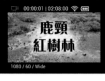

06 溪澗
離三椏村尚有一半路程的休息點

07 左轉
三椏村
13：15

08 紅樹林
大片美麗的紅樹林，在香港經已愈來愈少見

路線資訊

難度 ▮▮▮

約 16 公里

約 6 小時

約 60 分鐘 休息時間

交通

Start 大埔墟火車站 > 小巴 20R > 烏蛟騰總站

End 鹿頸站 > 小巴 56K > 粉嶺火車站

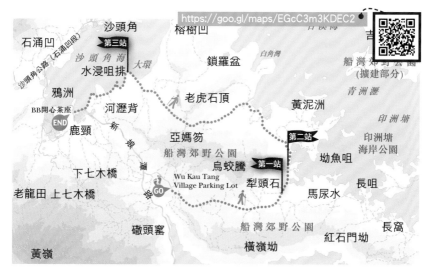

https://goo.gl/maps/EGcC3m3KDEC2

靠右
03 12：17

右轉
九担租
04 12：18

靠右直走
05 12：35

三椏灣東灣
東灣上的一大片石礁，配合三椏灣獨
09 特的景色，絕對是拍照的好地方！

左轉
三椏村 14：55
10

十字路口直走
荔枝窩 15：00
11

第一站
紅樹林

由烏蛟騰出發，走過的路都是平坦易行，但由於路程頗長，也需要一定時間才來到紅樹林。荔枝窩有著香港寶貴的地質資源，其秀麗的風景、多樣化的地質景象亦吸引了不少遊客專程到訪。而從烏蛟騰走來的一段路其實暗藏不少特別地貌，例如可看到一些紅岩石，是因為岩石含鐵量較高，經氧化而變色；紅樹林則是一個重要的生態系統，簡單來說就是紅樹林提供食物給無數海洋生物，同時亦是牠們棲息、交配、育幼的場地。因此，就算你有多好奇，亦千萬不要破壞牠們的棲息之地！

第二站
三椏灣
東灣

從紅樹林走來繼續是易行的平路。東灣上有一大片石礁，亦有令人平靜的海景，既適合發呆，又適合拍照。不過上次跟友人到此一遊時，由於早陣子下過大雨，泥土變濕，令他雙腳沾滿泥濘，回家後卻發現雙腳長滿粒粒，痕癢難當；因此奉勸各位還是穿長褲較為適合。

三椏灣旁邊便是三椏村，村內有一福利茶室，上次我經過時吃了豆腐花，如想食小菜應該要預訂吧。

荔枝窩小灘
恬靜優美又與世隔絕的小灘，讓我們暫且放下平日的工作壓力

右轉
12 荔枝窩 15：02

直走
13 荔枝窩 15：10

14

廟後小路
自然步道
17 15：55

右轉
18 分水凹 16：02

直走
19 鹿頸 16：40

離開三椏村繼續向荔枝窩進發。一直都是行輕鬆的平路，中間我們會經過一個小灘，景色相當優美。而到達荔枝窩後，便算完成整條路線的一半了！當時因為我們走得比預期中慢，因此都是走馬看花，匆匆離開了荔枝窩，事後才發現原來這兒有盤菜吃，更有香港本地的客家菜呢！將會到訪荔枝窩的山友們，記住預訂啦！

第三站
鹿頸

由荔枝窩去鹿頸便是今次路線最辛苦的一段路，因為我們要上山再落山，加上路程頗長，而我們之前已經走了一大段平路，所以這段路走起來也是挺累的！不過到達鹿頸碼頭後，我們便可以一邊食豆腐花，一邊欣賞沙頭角海美景。當然整個鹿頸也有不少特色的地方，例如一些小灘、小碼頭等等，難怪不少情侶都不怕山長水遠到訪鹿頸。

離開時沿吊燈籠徑一直出，接上新浪潭路便可去到鹿頸總站乘搭小巴返回粉嶺火車站。

動畫帶你行

靠右走
15 荔枝窩 15：45

荔枝窩
荔枝窩有記除了豆腐花及小菜外，更有盤菜供應，飲飽食醉後可順道欣賞荔枝窩獨特的奇樹呢
16

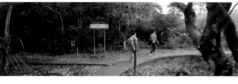

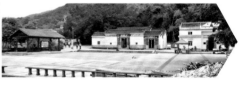

谷埔碼頭
20 一個可以北望神洲的碼頭，更有豆腐花及糯米糍供應

小碼頭
21 呆望沙頭角海下，心情亦會平靜下來

接回馬路後右
轉前往小巴站
END 18：20

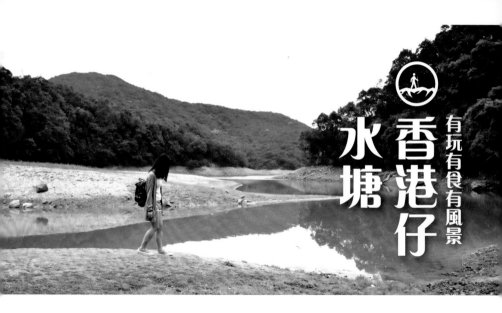

香港仔水塘位處於香港島南部的香港仔郊野公園之內，分別有香港仔上水塘以及香港仔下水塘。水塘歷史頗為有趣，原來前身為大成紙廠的私人水塘，經香港政府收購及加建才會變成現在的香港仔水塘。整條路線相當輕鬆，又鄰近市區，十分適合香港人在週末來忙裡偷閒呢。

出發 14：30
01

沿石坡上 14：31
02

入門級

離開公園後左轉 15：00
06

直走 15：15
07

直走 甘道 15：20
08

路線資訊

難度	約 8 公里	約 3 小時	約 30 分鐘 休息時間

交通

Start｜灣仔鐵路站 A3 出口＞穿過玩具街＞舊灣仔郵局

End｜漁暉道＞城巴 76＞銅鑼灣

https://goo.gl/maps/3LdASvaNYdG2

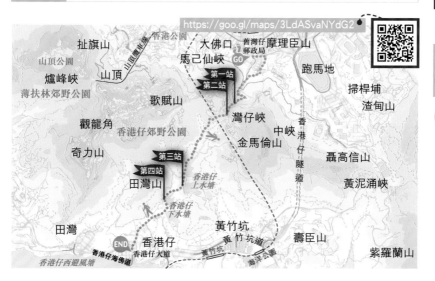

扯旗山　山頂公園　香港公園　大佛口　摩理臣山　灣仔郵政局
爐峰峽　山頂　山頂纜車　馬己仙峽　GO
薄扶林郊野公園　歌賦山　第一站　第二站　跑馬地　掃桿埔　渣甸山
觀龍角　香港仔郊野公園　灣仔峽　中峽　金馬倫山　香港仔隧道
奇力山　第三站　第四站　田灣山　香港仔上水塘　聶高信山　黃泥涌峽
田灣　香港仔下水塘　黃竹坑　黃竹坑道　壽臣山　紫羅蘭山
END　香港仔　香港仔大道　黃竹坑　海洋公園
香港仔西避風塘　香港仔海傍道

過馬路到對面
03　14：35

接上梯級上山
04　14：38

寶雲道公園
05　行約 100 米的斜坡已令我氣喘如牛呢

右轉
09　警察博物館
15：22

上梯級
10　警察博物館
15：25

11　警察博物館內有多個展覽廳，搜集了不少與警隊歷史有關的文物

12　必吃小食亭的好味茶葉蛋

第一站

**灣仔峽道
遊樂場**

在舊灣仔郵局出發，經過寶雲道公園一直上山，都是行緩緩的水泥斜路。行長命斜數步還可以，要一直行就真的頗為辛苦。當時上山我還在懷疑自己體能是否真的差了許多，走得我氣來氣喘才上到遊樂場呢！到了灣仔峽道當然要好好休息一下，遊樂場內設有士多，當時買了一隻茶葉蛋，表面看來平平無奇，一咬下去真的驚為天人（有點誇張了）！可能是辛苦過後太餓了吧，但事實上茶葉蛋的確很入味，還有一種茅香味呢！另外遊樂場亦有一些特別的公園設計，頗有童話味道，值得大家拍照留念。

第二站

**警察
博物館**

在遊樂場附近的梯級路上就是警察博物館呢。由於館內禁止拍照，因此我亦無照片可以展示。館內展品約有一千多件，亦設有多個展覽，當中包括警隊歷史展覽、三合會及毒品展覽以及其他專題展覽，亦有一些特別的展品如在龍躍頭擊斃的虎頭標本等等。有時間的山友不妨入內參觀一下，不過要留意開放時間。

離開遊樂場
13 先上金馬麟山道 16：05

再右轉
14 接上香港仔水塘道 16：06

直走
15 香港仔水塘道 16：30

小秘境
19 不是太秘密的秘境，推介大家務必到此一遊，因為是全條路線最美的景點呢

香港仔下水塘
20 景色不比上水塘差，同時亦很類似，感覺就是人比上水塘少一點，可以慢慢發個呆

第三站

**香港仔
上水塘**

由灣仔峽道遊樂場的另一邊離開，接上水塘道便緩緩落山了。落山一段路十分輕鬆，就是平坦易行的水泥路。下行到香港仔上水塘後，便是欣賞水塘美景的時侯！就個人而言，我是比較喜歡大潭水塘或城門水塘，因為可坐在壩上慢慢發呆，但上水塘貌似只有欄杆及水塘風景，所以我拍完照後就匆匆離開了。

第四站

小秘境

這是一個在前往下水塘中途發現的景點，其實也説不上很秘密，就在大路旁的小路轉出去就是了。幸好當日有轉出去，發現這裡才是最好的拍照地點。不過看其地貌，相信在水位滿時有機會把整個小秘境淹沒，意味著大家就算來到香港仔水塘也未必會發現此景點，果然還是要靠點運氣呢。

接下來的下水塘景色跟上水塘十分類似，就不作介紹了。離開時大家只需要沿水塘道一直走便會落到香港仔。

動畫帶你行

16 可以到下方的
小石橋近距離
觀看主壩

17 **右轉離開**
香港仔健身徑
16：40

18 **左面入小路**
小秘境 16：50

21 沿香港仔水塘道離開
17：20

END 返回市區後離開

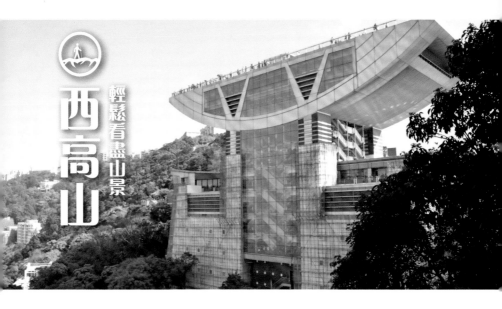

西高山

輕鬆看盡山景

西高山位處於香港島西部，鄰近香港著名景點凌霄閣。在香港土生土長這麼多年，山頂也去了幾次，但從未去過西高山。事實上「山頂」在我心目中只是一個名稱，往往都是乘車上去，從未與行山扯上關係。自從開始行山後，才發現山頂原來真的有山行，而西高山更是一個驚喜，因為有著意想不到的美麗啊！

入門級

GO!

01 出發 15：55

02 沿盧吉道走 15：56

06 涼亭
穿過涼亭便可直上西高山，是今次路線唯一的上梯級

07 涼亭後小路 16：40

路線資訊

難度	約 7 公里	約 2 小時	約 20 分鐘 休息時間

交通

Start 中環交易廣場 > 新巴 15 號 > 山頂總站

End 旭龢道大學堂 > 3 號小巴 > 中環港鐵站

https://goo.gl/maps/knA8a6H1hk32

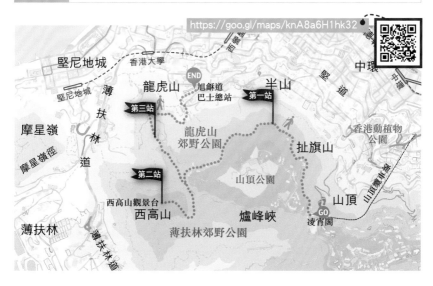

堅尼地城　香港大學　龍虎山　旭龢道巴士總站　半山　中環

堅尼地城　薄扶林　END　第三站　第一站

摩星嶺　道　龍虎山郊野公園　扯旗山　香港動植物公園

摩星嶺徑　第二站　山頂公園

西高山觀景台　西高山　爐峰峽　山頂

薄扶林　薄扶林道　薄扶林郊野公園　凌霄閣　GO

沿盧吉道走 03 16：05	盧吉道 意想不到的美麗棧道，起步約 10 分鐘便可飽覽維港美景 04	轉入涼亭 05 16：35

梯級上山 08 16：45	西高山頂 360 度無遮擋的一流景致，惟地方細小，人多會擠迫 09	返回涼亭 10 17：25

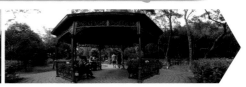

第一站

盧吉道

從凌霄閣出發,沿盧吉道走下去,不一會你就會看到有一個位置聚滿了人群,更有不少腳架及相機,這種情況只有一種解釋,風景來了!在盧吉道上行走,不時可以看到維港一帶景緻,加上樹蔭處處,以及保養得很好的欄杆同路徑,慢慢走真的非常舒服。

記得小學旅行也有過到凌霄閣的經驗,自由時間跟一名同學不知好歹的走入了盧吉道,結果接入了夏力道繞了一圈,花了很多時間才回到凌霄閣,當然是換來了一頓臭罵。現在想來小時侯可能腳太短了,走起來的盧吉道感覺是走不完的,現在人大了,走著走著不經意便是盡頭。

第二站

西高山

從涼亭後方的小路上山便可到達西高山。這一段路是全條路線唯一的上山梯級,會比較辛苦,但只有這一段而已,捱過了就是海闊天空呢!西高山的風景不會令你失望,雖然只是

11 可原路返回凌霄閣,沿夏力道返回凌霄閣或左轉往龍虎山健身徑

12 **右轉** 龍虎山健身徑 17:30

13 **左轉** 松林廢堡 17:35

18 盧吉道上可俯瞰維港一帶景色

19 漫步盧吉道,呼吸林木間的氣息

香港島上第四高的山峰，卻可以遠眺維港及南丫島一帶景色。加上路線容易，看完日落再摸黑原路返回涼亭的難度亦不大。惟西高山山頂地方細小，相信在假日人多時會十分擠迫。

第三站
松林廢堡

離開西高山可以原路或沿夏力道返回凌霄閣，但我相信各位山友一定意猶未盡，那就跟我沿龍虎山健身徑下行到松林廢堡吧！松林廢堡是英軍在 1901 年開始興建，最初主要是防範法俄兩國的入侵。其後大炮曾被移走，又被改裝，詳情我在這裡賣個關子，有興趣的山友就去看看吧！

從松林廢堡離開後便沿健身徑一直落再接上克頓道到旭龢道大學堂乘搭小巴離開。

動畫帶你行

右轉
松林廢堡
14 17：40

松林廢堡
香港最高的松林砲台，已有過百年歷史的遺跡，設有多塊展板介紹其歷史及價值
15

落山後左轉
旭龢道
16 17：50

再右轉
旭龢道
17 17：50

山頂設有資訊牌
20

松林廢堡亦有不少資訊牌介紹歷史小知識
21

END **終點**
旭龢道小巴站 18：05

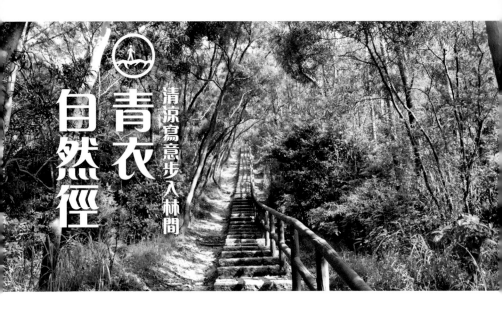

青衣自然徑當然是位處青衣，整條路線平坦易行，都是鋪設得很好的水泥路。以前我是沒有聽過青衣自然徑這條路線，感覺它在香港的名氣也不大，是因為工作需要才會去拍攝此路徑，卻因此發現了一條就算炎炎夏日也不會太辛苦的好路線！

入門級

01 出發 14：15

02 右轉上山 14：30

06 靠左 14：38

07 靠右上山 14：39

08 5 號觀景亭
終於到達有風景看的觀景亭。雖還未看到青馬大橋，但勝在仍有遮蔭處可乘涼 14：50

路線資訊

難度	約 4 公里	約 2 小時	約 30 分鐘 休息時間

交通

Start 青衣鐵路站 > 巴士 248M > 長宏巴士總站

End 青華苑站 > 多條巴士路線前往市區

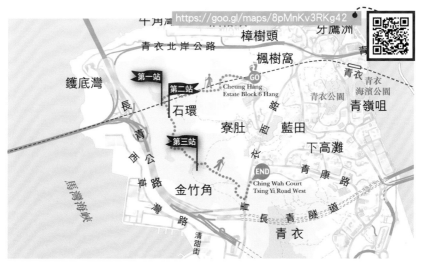

https://goo.gl/maps/8pMnKv3RKg42

03 上梯級後直走
14：31

直走
04 4 號觀景亭
14：32

經過 4 號觀景亭後直走
05 14：35

09 離開觀景亭後直上
14：53

野餐區 2
10 是次路線的最高點，終於可以眺望青馬大橋

右轉
11 先往 3 號觀景亭
15：05

第一站

野餐區 2

由長宏巴士總站開始轉入自然徑入口後，上山路段都只是緩緩的斜坡或平坦的水泥路。中間亦會經過一些觀景亭，有涼亭可以慢慢休息。其實上山一段路絕不辛苦，也不用休息太多。來到野餐區 2 便是今次路線的最高點了！在此可以遠眺青馬大橋，亦可靜待日落的來臨。可惜部份視線會被樹木阻擋，跟著我繼續走會發現更佳的觀賞日落位置呢。

第二站

神秘觀景點

離開野餐區 2，下行一小段便會發現神秘觀景點。這個觀景點地方較野餐區 2 小，大概只可以容納 5-6 人，但風景卻是無阻擋呢！在這裡應該可以清楚拍到青馬大橋和夕陽在互相輝映。如果這裡人太多，又不想走回野餐區 2 看日落，就出發去 1 號觀景亭吧！

3 號觀景亭
從地形看以為會有一望無際的風景，誰不知都被樹包圍
12

返回野餐區 2 後
直走 15：20
13

靠右
野餐區 1
15：25
14

右轉
2 號觀景亭
15：36
17

右轉
1 號觀景亭
15：55
18

1 號觀景亭
最後的觀景亭，亦是路線上最好風景的觀景亭，適合大家看完日落再下山呢
19

第三站

1 號觀景亭

由神秘觀景點前往 1 號觀景亭會有不少支路，大家只需要認清自己將會途經哪些觀景區，便可以跟隨路牌指示前進了。1 號觀景台是一個面積較大，兼且可以清楚看到青馬大橋的地方。加上位置近出口，因此我會推介大家到此看日落，看完之後就可以輕鬆落山了。

離開 1 號觀景亭便要下行至南面入口，然後接上青衣西路乘搭巴士離開。還記得到訪青衣自然徑當日非常炎熱，市區氣溫高達 33 度，是走在街上亦會汗流浹背的天氣。但當我在落山經過的涼亭坐下時，陣陣涼風輕拂我身，真的是暑意全消，感覺在自然徑上落山比在街上行走更舒服呢！

動畫帶你行

神秘觀景點

非路線上標明的觀景亭或野餐區，但個人覺得是遠眺青馬大橋的最佳位置

15

經過野餐區 1

15：35

16

返回原路後右轉

16：00

20

左轉

南面入口 16：20

21

左轉

青衣西路

END 16：30

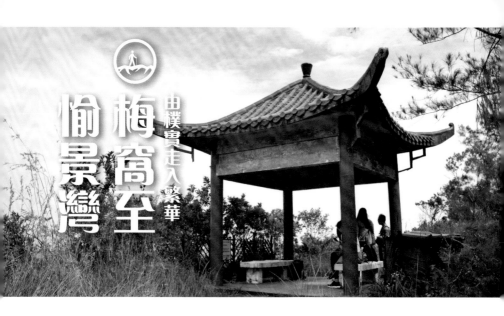

愉景灣 梅窩至 由樸實走入繁華

今次的路線會由梅窩碼頭行至愉景灣碼頭，位於大嶼山。這條路線頗為特別，因為我由簡單樸素的梅窩走上山，落山卻是五光十色的愉景灣，兩個地方的氣氛是截然不同的。

GO!

01 出發 12：10　　　　02 沿行人路直走 12：12

入門級

06 離開泳灘後繼續沿海邊走 12：30　　07 靠左 愉景灣 12：35　　08 左轉上山 愉景灣 12：37

路線資訊

難度	約 9 公里	約 3.5 小時	約 1 小時休息時間

交通

Start 梅窩碼頭
End 愉景灣碼頭

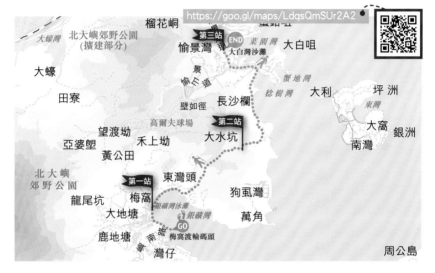

https://goo.gl/maps/LdqsQmSUr2A2

03 12：15
右轉

04 12：18
右轉
銀礦灣泳灘

銀礦灣泳灘
未上山先興奮，約 10 分鐘便可到達景
點，就算假日人流亦不算多，放假到此
閒逛一下也不錯呢

05

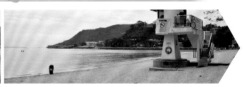

09
景點
上過一段天梯後終可看到
梅窩及泳灘美景

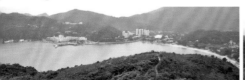

10
離開景點後繼續
上山 13：00

11
山頂涼亭
終於到達最高點，
可遠眺坪洲

第一站

銀礦灣泳灘

自梅窩碼頭起步約 15 分鐘,便已到達銀礦灣泳灘。印象中自己也曾多次來過這泳灘,因為在中學時,基本上每個暑假便會與一班朋友到離島宿營,而梅窩就是當中熱點。以前覺得這個泳灘人很多,可能是因為暑假的關係,但行山當日不是暑假,故此人流較少,令這裡頓變成一個發呆的好地方!如果有空閒時間,乘船過來聽聽海浪吹吹風,也是一個不錯的活動呢!

第二站

山頂涼亭

離開泳灘後便一是上山的路段。上山是一段又一段的天梯,但我們中途可以回望梅窩一帶風景。記得行山當日在路上遇過不少人在放狗,應該是梅窩及愉景灣有不少養狗人士吧!通常在山上遇到被飼養的狗都是很乖的,所以也不用太擔心。在山頂涼亭有很不錯的風景,可遠眺坪洲,另外後方更有一片空地,可飽覽更多風景。不過涼亭的座位不多,路經的山

12 離開涼亭後先靠右前往山頂景點 13:20

13 山頂景點
在涼亭前方的景點,從這兒往下走亦可返回梅窩,不過難度會稍為高少許

14 返回剛剛的叉路右轉下山 13:40

17 離開神樂院後沿水泥路一直走,見路牌左轉前往愉景灣 14:25

18 左轉 14:35

19 過馬路後左轉 15:00

友都行完天梯需要休息，建議大家休息夠便讓座給有需要的人士吧！

第三站
愉景灣

從涼亭離開便是落山路段。我們會經過一個特別的地方——聖母神樂院。不過在神樂院你也不會逛太久，我們亦不要亂闖私人地方呢！繼續下行會沿稔樹灣行走，邊看海灣風景邊聊天。之後我們亦會經過一些小農場，他們會對外開放，招待遊人體驗農村生活，我看他們主要目標是鎖定在愉景灣居住的外國人吧，畢竟我覺得外國家長好像較喜歡讓小朋友多多親近大自然呢。

在愉景灣碼頭附近有一個很大的泳灘，經常都會舉辦大大小小的活動，而愉景灣本身亦有不少具情調的餐廳，因此不急著離去的朋友，不妨在愉景灣慢慢逛一下吧！

動畫帶你行

聖母神樂院
深具香港歷史價值的建築，其中最為人認知的相信是其十字牌牛奶。院內不少地方是遊人止步的，各位山友參觀時切勿亂闖

15 **右轉**
13：45

16

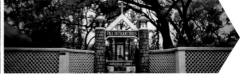

20 **右轉**
愉景廣場
15：05

21 **愉景灣泳灘**
既大且美的泳灘，偶爾更會舉辦一些大型活動呢

END 遊玩完後便可在愉景灣碼頭乘船離開

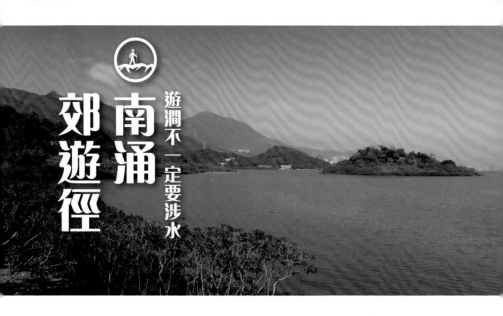

南涌郊遊徑

遊澗不一定要涉水

南涌位處新界北區，與沙頭角海為鄰，屬衛奕信徑的終點以及南涌郊遊徑的起點。在南涌下車後，已可看見沙頭角海。我每一次上山前都會整理一下將要用到的拍攝裝備，記得在南涌的天后宮花了很長的時間在整理，因為海景真的很美，看看海，時間就飛快地過去了。

GO!

出發 10：45
01

經過廁所
10：55
02

入門級

屏南石澗（一）
不用涉水而來的美麗石澗，
請大家切勿污染水源
05

繼續上山
11：35
06

屏南石澗（二）
再遇石澗，地方較
細但別有一番風味
07

路線資訊

難度	約 8 公里	約 3 小時	約 0.5 小時 休息時間

交通

Start 粉嶺火車站 ＞ 小巴 56K ＞ 南涌站
End 獅頭嶺村 ＞ 小巴 56B ＞ 粉嶺火車站

https://goo.gl/maps/eLHekLqJXD32

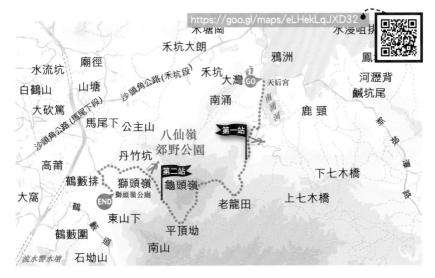

禾塘崗　水浸咀排
禾坑大朗　　鴉洲　　　　鳳
水流坑　廟徑　　　　　　　　　河瀝背
白鶴山　山塘　沙頭角公路(禾坑段)　禾坑　大灣 GO　天后宮　　鹹坑尾
大砍篤　　　　　　　　南涌　　　　　南　鹿頸
沙頭角公路(馬尾下段)　馬尾下　公主山　　　　涌
高莆　　　　丹竹坑　八仙嶺郊野公園　第一站　河
　鶴藪排　獅頭嶺　第二站　　　　下七木橋　路
大窩　　獅頭嶺公廟　龜頭嶺　　老龍田　上七木橋
　END　東山下
鶴藪圍　鶴藪道　平頂坳
流水響水塘　石坳山　南山

03 右轉
接上郊遊徑
11：00

04 梯級上山
11：15

08 林蔭間前進
11：55

09 直走
丹竹坑 12：35

10 靠左入小路
13：00

第一站

屏南石澗

由小巴站出發，我們沿南涌路前進。起步的一段路風景已是十分優美。沿路會見到一個個小水塘，不少雀鳥飛來往返，加上一份人煙稀少的靜，感覺一起步就已逃離了煩囂的大都市。接下來我們穿過路牌接上南涌郊遊徑，是一段上山的路段。很快我們便會來到今次的重點－屏南石澗。

以往「玩澗」都需要拾澗而上，但這次卻可以乾爽又輕快地上到屏南石澗。屏南石澗的水質相當不錯，至少不見有泡泡或垃圾在流水上漂浮。記得以前去過某條知名石澗「玩澗」，一路上相安無事，行至下游才發現堆積了大量垃圾，種類包羅萬有又千奇百趣，嚴重污染了整個環境。驟眼看流水會把垃圾帶走，但只是帶到下游堆積或流向大海，絕不要抱著眼不見為淨的心態就遺留任何垃圾，難得有一個如此美麗的石澗，讓我們沉澱思愁，放鬆心情，我們真的應該好好愛惜。

在石澗上看到的只有流水，會否很沉悶呢？那就要看你有否細心觀察石澗流水的變化了。石澗上有繞石而過的流水，有

休息點

個比較開揚的休息點，如不上龜頭嶺的話，就屬這裡可看到最好的山景了
11

北望神洲
13：10
12

接回原路後左轉
13：15
13

中段曾出現多個蜂巢
17

落山路也有風景看
18

起點已可欣賞沙頭角海
19

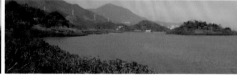

滴水穿石形成的迷你瀑布，更有經流水折射發映在石壁上變幻不定的光線，每一種都耐人尋味。

第二站
北望
神洲

離開石澗繼續上，上到郊遊徑的最高點時，大家可以尋找小路上龜頭嶺的山頂。不過由於小路路徑不好走，而出發當日我是獨行的，為免發生意外還是走大路下山吧！上了一段梯級後，我們會見到前往八仙嶺的岔路，八仙嶺風景的確一絕，但走過去需要一定的體力及時間，請大家量力而為。

在北望神洲的休息點我們可以遠眺內地一帶的建築，不過景色不算開揚，因此如果只想看石澗的山友們，其實可以考慮探過石澗後便原路落山，畢竟在起點的南涌也有好風景，另外更可步行至鹿頸一帶遊玩呢。

離開則沿郊遊徑一直落山，在獅頭嶺村乘搭小巴返回市區。

南涌郊遊徑

入門級

11

動畫帶你行

| 14 落山 13：25 | 15 入村後左轉 13：35 | 16 經過公廁 13：40 |

| 20 不少人會沿溪而上 | 21 中段可接上八仙嶺 | **END** 在獅頭嶺村乘搭小巴離開 |

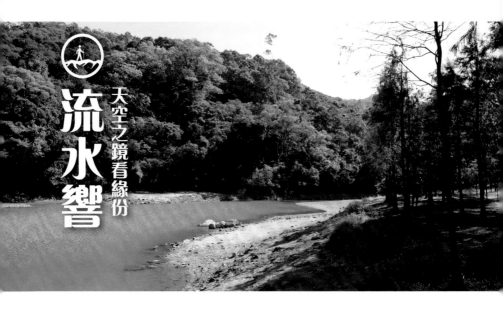

流水響

天空之鏡看緣份

流水響水塘位處新界北區東部的八仙嶺郊野公園之內，是一個寧靜又充滿仙氣的水塘。在網上查看資料後才得知流水響水塘屬船灣淡水湖工程計劃的一部份，負責收集八仙嶺一帶的水源再由地下管道運往船灣淡水湖，同時亦作灌溉農田之用。除了在水利方面有如此大的功用之外，流水響水塘的天空之鏡亦是頗具名氣，再加上塘畔長滿了一排排的白千層，令不少山友都慕名而來呢！

GO!

01 出發 10：15　　　　　　　　02 右轉 10：25

入門級

06 直走　流水響郊遊徑　10：37

07 右轉入小路　10：38

08 天空之鏡　流水響傳說中的天空之鏡，不過拍不到！要看天空之鏡也要看天氣呢

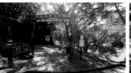

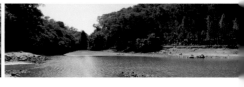

路線資訊

難度	約 7 公里	約 2 小時	約半小時休息時間

流水響

入門級

12

交通

Start 粉嶺火車站 > 小巴 52B > 流水響

End 鶴藪 > 小巴 52B > 粉嶺火車站

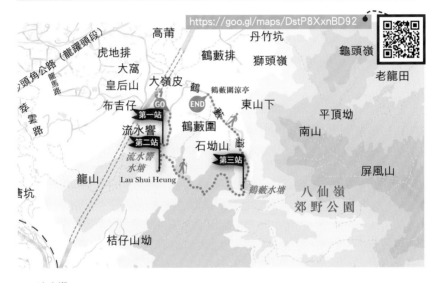

https://goo.gl/maps/DstP8XxnBD92

流水響
約 15 分鐘便可一睹流水響美景。寧靜又美麗的環境，最適合壓力大的香港人到此遠離煩囂，沉澱思緒
03

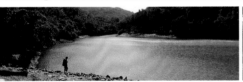

上梯級
10：34
04

右轉
鶴藪道
10：35
05

接回原路後
右轉 10：45
09

右轉
流水橋 10：50
10

浪漫場景
冬天出現的紅葉，並非一定要入大棠才能看到的！浪漫紅葉配上寧靜塘畔，請大家好好珍惜
11

第一站

流水響水塘

在前往流水響水塘的小迴旋處下車，行約 15 分鐘便可見到平靜又美麗的流水響水塘。

流水響水塘是多變的，多變在不同的季節，不同的天氣，以至不同的雨量，亦會呈現不同的風景。春夏季是綠蔭處處，秋冬的紅葉卻會增添一份浪漫的愁緒；晴天時萬里無雲，無風的日子更有機會出現天空之鏡；雨季時水量充足，乾旱時卻連塘底都會出現龜裂。因此，每次到訪流水響水塘都有不同的驚喜，在乎大家有否細心品味身邊的變化。

第二站

浪漫場景

圍繞流水響水塘遊走，可從不同的角度欣賞水塘美景。中間有些角度是可以清晰地拍下天空之鏡的，拍下山與樹的倒影，當然是要看天看運氣啦！之前我試過在乾旱的季節前往流水響水塘，發現土地都已龜裂，走入水塘中心的感覺很奇妙。明明需要繞過水塘才去到的浪漫場景，現在卻可以直接穿過水塘去到，是很特別的經驗。

12 在浪漫場景欣賞流水響美景 10：55

13 離開流水響後上山 11：15

直走
14 流水響郊遊徑 11：25

離開鶴藪水塘
18 沿馬路走 12：15

直走
19 小巴站 12：25

20 想看水塘美景要先看運氣，乾塘就沒辦法了

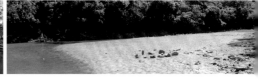

第一次來流水響水塘正值秋冬，離遠已見到一排紅葉，走近發現有人在紅葉下野餐，十分詩情畫意。正如看芒草不必湧去大東山，紅葉亦非只有大棠獨佔，香港山路美景何其多，何不多多用心發掘呢？

第三站
鶴藪水塘

逛完流水響水塘後尚有興致的山友，不妨經山路前往鶴藪水塘逛一圈。而想看山景的朋友，更可以轉上九龍坑山看風景。前往鶴藪水塘的山路尚算輕鬆，上落不大，又有梯級，亦不用在陽光下行走。

鶴藪水塘雖然跟流水響一樣都是水塘，但感覺卻是不同的。鶴藪水塘給我的感覺是更靜更靈，人流十分十分少，更適合大家沉澱思緒。

離開時大家可沿鶴藪道直出至涼亭乘搭小巴返回粉嶺，惟班次不多且有不少山友等候，請有長時間等車的心理準備。

動畫帶你行

15　左走
衛奕信徑
11：35

16　左轉
12：00

17　鶴藪水塘
另一個美麗的水塘，有時間可以再走入去逛逛

21　想看紅葉也要看季節呢

END　離開時在小巴站要耐心等候

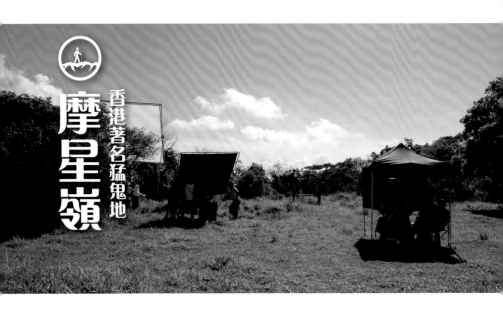

摩星嶺

香港著名猛鬼地

摩星嶺是位處於香港島西端一個不太高的小山丘，而他的名氣卻是十分大，並非因為他有特別地貌或壯麗風景，而是在於他的各種猛鬼傳聞！摩星嶺有特別的歷史背景，在香港淪陷期間曾有英、日兩軍發生激戰；又有傳聞大量日軍曾在此自殺，後來更有香港恐怖電影在摩星嶺取景，因此摩星嶺成為了香港出名的猛鬼地方。不過，今次的介紹是不會牽涉任何鬼故，還是以遊山玩水為主吧！

GO!

出發
01 摩星嶺 13：05

左轉
02 卑路乍街 13：08

入門級

靠左
06 摩星嶺徑 13：58

左轉
07 上山頂 14：05

左轉
08 區議會徑 14：35

路線資訊

| 難度 | 約 9 公里 | 約 3 小時 | 約 1 小時 休息時間 |

交通

Start 堅尼地城鐵路站

End 摩嶺星道＞小巴 54 號＞中環碼頭

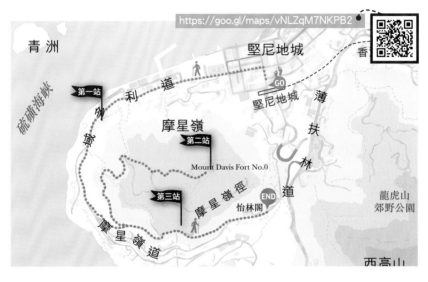

https://goo.gl/maps/vNLZqM7NKPB2

青洲

硫磺海峽

堅尼地城

香

香港

利　道

第一站

堅尼地城　薄

摩星嶺

扶

第二站

Mount Davis Fort No.0

林

第三站　摩星嶺徑

怡林閣　道

龍虎山
郊野公園

摩　星　嶺　道

西高山

右轉落西環泳棚 13：30
03

西環泳棚
04 早期原為香港人游泳好地方，現已變成碩果僅存的泳棚，更成為香港人的拍照勝地

右轉
05 接回摩星嶺道
13：50

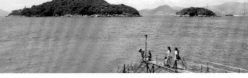

左轉
09 接回摩星嶺徑
14：38

摩星嶺
10 原為駐港英軍軍事要地，國民黨老兵亦曾被安置於此地，因此有關摩星嶺亦有不少傳聞

直走
11 15：45

第一站
西環泳棚

由堅尼地城鐵路站離開後接上域多利道一直行，便會到達西環泳棚。泳棚本為方便游泳人士而設的設施，在 20 世紀早期的香港甚為流行，後因香港於各區興建了不少游泳池，以及海港污染日益嚴重，泳棚漸漸式微，而西環泳棚亦變成香港碩果僅存的泳棚。在泳棚旁邊仍設有更衣室，不過只供會員使用呢！

記得到訪當日是週末假日，大約有 10 人在排隊等候拍照。本來看到人龍不算長，想嘗試等一下，但發現香港人拍照不是這麼簡單的，他們會換甫士，換角度，大概一個人要拍 5 至 10 分鐘，那 10 個人不就要等接近 1.5 小時嗎？所以等了一會便放棄等待，悄悄離開了⋯⋯

第二站
摩星嶺

從域多利道接上摩星嶺徑一直上便可上到摩星嶺山頂。沿路都是水泥斜路，相信是因為以前需要運送砲台上山，因此道

配水庫花園
是香港較少人知的野餐好地方，有海景又有一大片草地，但到訪當日草長及膝，相信入秋後會有另一番景象

右轉
配水庫花園
12 15：50

靠左
配水庫花園
13 15：55

14

18 遠眺南丫島一帶景色

19 摩星嶺上有大片軍事遺跡

路都修建成斜路。當日到達摩星嶺剛巧碰上一大隊人馬在拍攝電影,相信是因為摩星嶺的軍事遺跡相當特別吧!事實上我當天沒有很仔細地遊覽摩星嶺的軍事遺跡,因為本人一向都奉行「敬鬼神而遠之」,隨意逛逛走走,看看風景就離開了。

第三站

配水庫花園

返回上山的分支路,向另一方向走便會經過配水庫花園。在出發前已做了資料搜集,得悉配水庫花園為香港人的野餐聖地,但當日竟發現花園草長及膝,可能是因為夏天沒人打理吧。不知道秋冬會否有人到此清理雜草。不過配水庫花園除了野餐外,風景也是不錯的,有一望無際的海景,來坐坐看海景也是挺寫意的。

離開沿摩星嶺徑接上摩星嶺道乘搭小巴或巴士返回市區。

動畫帶你行

左轉
落摩星嶺道
15 16:03

直走
接上摩星嶺道
16 16:10

假期有不少人慕名而
17 來排隊等拍照呢

摩星嶺山頂上亦
20 有一大片草地

斜坡方便
21 搬運砲台

**在摩星嶺道
等小巴離開**
END 16:20

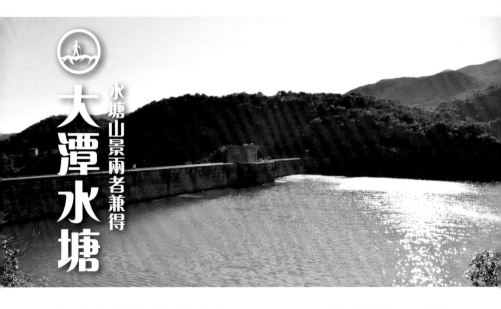

大潭水塘

水塘山景兩者兼得

大潭水塘位處於港島東南部的大潭郊野公園內，其中包括大潭上水塘、大潭副水塘、大潭中水塘以及大潭篤水塘，統稱為大潭水塘群。大潭水塘已有過百年歷史，為港島食水的主要來源，對香港發展影響深遠。現在我就介紹由鰂魚涌上柏架山再下行到水塘的路線，令大家可以閒逛水塘之外，更可上山欣賞美景。

GO!

01 出發 11：45

02 右轉 涼亭 12：20

入門級

06 左轉 上柏架山 13：15

07 左轉 波 1 13：45

08 波 1 柏架山雷達之一，外形就是一個波，可飽覽將軍澳及東龍洲一帶

路線資訊

難度	約 14 公里	約 4.5 小時	約 1 小時 休息時間

交通

Start 鰂魚涌鐵路站 A 出口 > 右轉步行至入口

End 大潭道 > 14 號巴士 > 西灣河鐵路站

https://goo.gl/maps/vU67wYRbYwB2

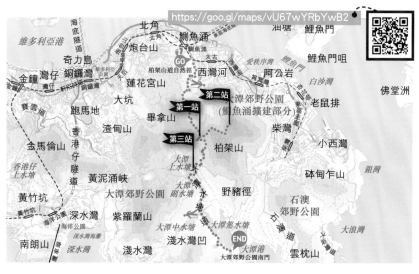

涼亭
一個集風景、洗手間、運動設施於一身的休息點，唯獨旅伴要靠大家自己準備了
03

沿馬路直走
柏架山 12：30
04

大風坳
左轉上柏架山，想輕鬆可右轉落大潭水塘
05

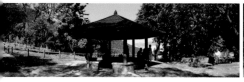

沿旁邊小路
離開 13：55
09

左轉
波 2
13：57
10

左轉
波 2
13：58
11

第一站
大風坳

由鰂魚涌出發至大風坳都是緩緩上山的水泥斜坡，你會發現上山的人流真不少，但由於山路寬闊，所以不會太擠擁。沿途設有不少洗手間及涼亭，加上樹蔭處處，十分適合週末來散散步、流流汗。個人是很喜歡緩緩上山的，如果跟友人行山我通常亦是行得最慢的一個，一來是因為我的步速較慢，而最主要的原因是我喜歡走兩步便抬頭欣賞一下周遭的花草樹木，令辛苦的上山路段亦變成一種樂趣。

到達大風坳便要決定是否繼續上柏架山，還是想直落大潭水塘了。而在大風坳的後方其實有小路可直達畢拿山， 大家亦可上去看看風景再返回大風坳繼續行程。

第二站
柏架山

從大風坳上柏架山亦是緩緩的上斜水泥路，慢慢走的話十分輕鬆。所以難得上到大風坳的朋友，還是上來一看吧！柏架山設有兩個波波（即雷達站），但其實兩個波波都不是山頂，

波 2
另一個柏架山雷達站，景色比上一個雷達站遜色不少，不過距離不遠又不妨來看看呢
12

旁邊小路
沿波 2 走一圈
14：05
13

小路
前往柏架山頂的小路，但有一定危險性，務必量力而為
14

大潭水塘
大潭水塘既大又多燒烤場，絕對值得大家到此慢慢遊覽散心
18

左轉
大潭副水塘
19

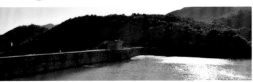

如要前往山頂的朋友需要從小路上山。由於拍攝當日我是獨行，為安全起見亦沒有從小路上山頂，行山始終安全最重要！雖然其中一個雷達站亦可看到美麗風景，不過地方較小，亦無長椅或巨石可坐，不算是一個慢慢休息的好地方。

第三站

**大潭
水塘**

離開大風坳便是緩緩的斜坡落山路。中間我們會經過「冷氣走廊」，當然不是設有冷氣，而是因為兩邊大樹遮蔭，令走廊的溫度比市區低少許。落山沿途聊著走著，很快便會到達大潭水塘。

水塘當然是一個讓人發呆的好地方，但要提醒大家由水塘行至大潭道亦需要一定時間，而沿途亦有其他歷史建築及風景，還是儘早離開吧！

離開可沿大潭水塘道直出南門再乘車返回市區。

動畫帶你行

**原路返回大
風坳後直走**

15 **大潭水塘**
14：25

16 **經過冷氣走廊**
14：35

17 **右轉**
大潭水塘 14：45

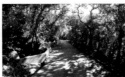

20 **沿馬路直走
大潭道** 15：33

21 **直走
大潭道** 15：40

END 終點

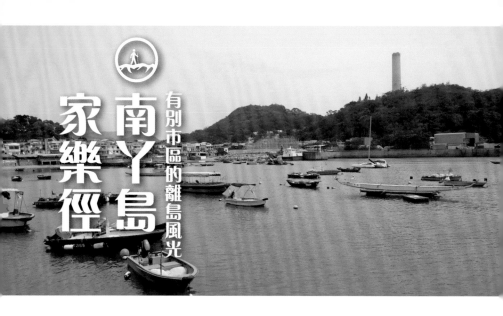

南丫島家樂徑

有別市區的離島風光

南丫島家樂徑當然是位處南丫島，貫穿了大半個南丫島，由旅客熱點慢慢走上山，從欣賞南丫島的特色小店到飽覽山上的明媚風光，全程輕鬆簡單，途中更會到訪南丫島的地標性建築－風車發電站！

入門級

01 出發 13：35

02 右轉 13：40

07 返回岔路後左轉 14：51

08 洪聖爺泳灘
表面是一個泳灘，但大家都集中在巨石上打卡

路線資訊

難度	約 13 公里	約 2.5 小時	約 0.5 小時 休息時間

交通

Start 榕樹灣碼頭
End 索罟灣碼頭

https://goo.gl/maps/aQGJQWmeU6o

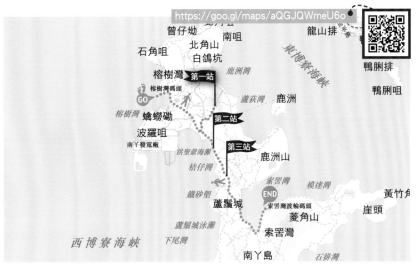

03 直走
索罟灣
13：53

04 左轉
風采發電站
14：10

05 右轉
上梯級
14：25

06 發電站觀景台
人流不多的觀景台，只可以看到大風車

09 離開泳灘後繼續走
15：05

10 直走
索罟灣 15：15

11 南丫島觀景台
風景一流，更有櫈仔讓大家坐下來慢慢欣賞

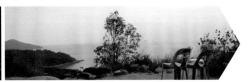

第一站

發電站觀景台

在榕樹灣碼頭下船後，迎接我們的是眾多小吃店以及各種特色手作小店。有閒情逸致的不妨到處逛逛，畢竟在市區我們較少機會接觸到手作小店。沿著家樂徑一路走，在中段跟據指示牌暫別家樂徑再左轉上山，探一探南丫島特產－風車發電站！

行上觀景台可以近距離看到大風車，又可以在涼亭慢慢休息。人大了，還是較喜歡在寧靜的環境下呆坐。在觀景台旁邊有對外開放的大風車，風車下方有一個顯示屏，告訴大家風力有多大，發電量有多少等等的資訊，有時間不妨參觀一下。

第二站

洪聖爺泳灘

離開發電站便原路折返家樂徑，再行約 5 分鐘便會來到洪聖爺泳灘。雖然泳灘水清沙幼，但卻是遊客多而泳客少。這亦是合理的，畢竟很多人來南丫島都是為了散散心、拍拍照。但行山當日在泳灘上卻不時傳來高呼聲：「站好點！站出點！」原來是遊客們在礁石上拍照留念。的而且確，礁石上以大海作背景，就能拍出不錯的照片，但一群人在不停的大呼小叫，已造成了一定的聲音污染。別忘了這原本是一個泳

12 直走 索罟灣 15：40

13 直走 15：45

14 左轉 觀景台 15：50

18 左轉 索罟灣 16：07

19 在南丫島看看漁船，十分寫意

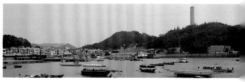

灘，是一個讓人曬曬太陽看看海的地方，在遠眺大海彼岸的同時，旁邊卻吵吵鬧鬧，不會有點煞風景嗎？

第三站
觀景台

泳灘打後便是上山的路段，但亦只是輕鬆的上山路。上到一個涼亭後，見到有姐姐在售賣冰凍飲品，但我就不確定假日以外姐姐會否照樣開檔。在涼亭後方便是一望無際的海景，有好心人（亦有可能是擺賣的姐姐）放置了數張空椅，可供遊人邊休息邊看海景。印象最深刻的是一位外國人獨自看風景看了很久，令我感慨不少外國遊客都慕名而來欣賞香港的山與水，反觀香港人卻不時輕忽了這個寶貴資源。

離開觀景台，往後走一段又是另一個觀景台，可看到南丫島的另外一面。不過由於趕船的關係，只能夠匆匆而過。後段其實亦有一些特色的景點如神風洞，或可登上菱角山，但都只好留待下次到訪再慢慢發掘。

在索罟灣碼頭乘船便能回到中環碼頭，記住留意航班資訊呢！

動畫帶你行

觀景台
俯瞰南丫島另一邊的美景，終點索罟灣亦已近在眼前
15

往左後方轉
索罟灣 15：55
16

右轉
15：57
17

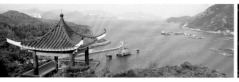

島上不乏
甜品小食
20

南丫島名勝
大風車
21

END 終點
碼頭

深涌

香港少有的大草原

深涌位處新界西貢半島北面，企嶺下海的出海口，被石芽頭、石屋山及畫眉山包圍。不少香港人在週末都會乘船而來，在大草地上嬉戲發呆，尤其近年露營風氣大盛，令深涌變成了盛極一時的露營熱點，不過最近在該處豎立了不少告示指明禁止紮營，露營友只好另覓好地方。

入門級

GO!

出發 13：45

左轉 13：50

在小碼頭觀看企嶺下海
14：25

接回原路後左轉
14：30

經過榕樹澳公廁
15：05

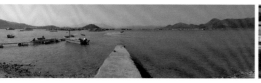

深涌

入門級

16

路線資訊

| 難度 | 約 9 公里 | 約 3.5 小時 | 約 1 小時 休息時間 |

交通

Start 沙田火車站 > 巴士 299X > 水浪窩
End 深涌碼頭 > 渡輪 > 馬料水

https://goo.gl/maps/CbkFFt51USq

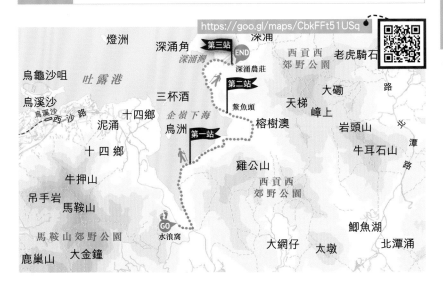

燈洲　深涌角　**第三站** END　深涌
深涌灣　西貢西郊野公園　老虎騎石
烏龜沙咀　吐露港　三杯酒　深涌農莊
烏溪沙　企嶺下海　**第二站**　大磡
烏溪沙西沙路　泥涌　十四鄉　烏洲　**第一站**　鰲魚頭　天梯　嶂上
十四鄉　榕樹澳　岩頭山　北潭路
牛押山　雞公山　牛耳石山
吊手岩　馬鞍山　西貢西郊野公園
馬鞍山郊野公園　水浪窩 GO　鯽魚湖
鹿巢山　大金鐘　大網仔　太墩　北潭涌

03 沿車路一直走下坡

04 左轉 14：20

05 小碼頭
面向企嶺下海的小碼頭，點綴了平平無奇的下坡路

09 入村 15：06

10 左轉入小路 15：10

11 到達士多

12 來記士多 有多種特色美食，包括柴火煨雞、香煎蠔餅等

第一站
小碼頭

在水浪窩下車後，我們一直沿著車路步入榕樹澳。基本上整段路都是平路，十分易行。但有時太易行亦會令人感到沉悶，幸好路上一直與同伴有説有笑，不知不覺便走到小碼頭。小碼頭只是一個很小很小的碼頭，但我們關心的不是碼頭的大與小，而是風景的好與壞。企嶺下海的漁船，搭配向海延伸的小木橋，已是拍照的好題材，再加上同伴的落力配合，一張張造型照就此誕生。

第二站
來記士多

離開小碼頭後繼續沿車路走，不一會便來到榕樹澳。在榕樹澳後方有一小路走入林中，前往我最期待的來記士多。在到訪來記士多前，已從網上的資料得知來記士多有不少特色美食，但大多都需要早幾天預訂，所以是次到訪只能試到即叫即炸蠔餅以及豆腐花，但已足夠令我們回味無窮。可惜試不到知名的柴火煨雞，唯有下次再戰！

深涌
聞名不如一見的大草原，難得是日人流不多，在草原上靜靜地野餐、午睡，不枉了一個週末

離開士多繼續走
13　16：10

直走
14　深涌 16：25

15

右轉
18　碼頭 17：45

保持海岸清潔
19

沿途亦有紅樹林
20

第三站

深涌
大草地

食飽飽又要再上路，同樣是輕鬆愉快的路段。途中我們會遇到紅樹林，看到企嶺下海的風景，邊走邊看不經意下便會來到目的地－深涌大草地！

天啊！人怎麼會這麼少？深涌給我的印象就是人山人海，但當天卻只得小貓三四隻。其實這片草地即使不能露營，來野餐發呆亦相當不錯，靜靜坐著看草看水看人們嬉戲，已能洗滌心靈。

在深涌遊玩的時候，別要樂不思蜀而錯過了尾班船，至少預留 15 分鐘回去碼頭乘船返回馬料水呢！

深涌

入門級

16

動畫帶你行

深涌大草地
16　16：40

從原路折返
17

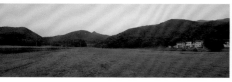

草原上有情侶嬉戲，
21　**亦有人獨自發呆**

END **在碼頭等船**
回馬料水

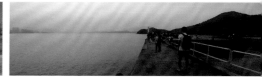

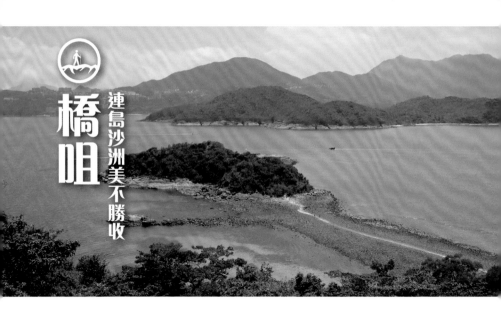

橋咀

連島沙洲美不勝收

橋咀位處西貢市以東，屬香港面積最小的離島郊野公園。無論香港人或外國遊客都很喜歡西貢 —— 一個有山有水有好食物的地方。而很多到訪西貢的遊人都會搭船到橋咀觀光，觀看神奇的連島沙洲以及美麗的沙灘。但除了連島沙洲和沙灘外，其實黑山頂的風光也很值得大家去好好欣賞！

GO!

01 出發 12：30

02 先到沙灘一看 12：32

入門級

05 上山路段 經過涼亭 12：47

06 黑山頂 不經不覺已到頂，97 米的高度已足夠俯瞰無敵海景

07 往橋咀方向落山 13：00

路線資訊

難度	約 3 公里	約 2.5 小時	約 1.5 小時 休息時間

橋咀

入門級

17

交通

Start 西貢 ＞ 搭船 ＞ 廈門灣碼頭
End 橋咀碼頭 ＞ 搭船 ＞ 西貢

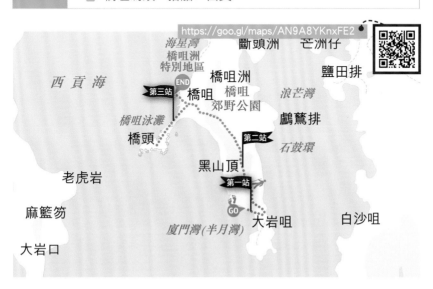

https://goo.gl/maps/AN9A8YKnxFE2

海星灣
橋咀洲特別地區
斷頭洲　芒洲仔
鹽田排
橋咀洲
西貢海
第三站 END
橋咀
橋咀
橋咀郊野公園
浪芒灣
鸕鶿排
橋咀泳灘
橋頭
石鼓環
第二站
黑山頂
老虎岩
第一站
GO
麻籃笏
廈門灣(半月灣)
大岩咀　白沙咀
大岩口

半月灣
泳灘長期維持一級良好狀態，水清沙幼，想不顧一切衝下去
03

離開沙灘後左轉
上山 12：40
04

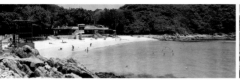

左轉落山
13：20
08

連島沙洲
建議大家遊覽前先做資料搜集，實地考察時便會更有樂趣
09

穿過連島沙洲
13：40
10

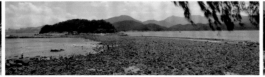

第一站
半月灣

從西貢碼頭乘街渡出發，通常會先經過橋咀，才會去到廈門灣。在廈門灣下船後，你便會見到一個令人歎為觀止的沙灘。半月灣泳灘是我在香港看過最美麗的沙灘，事實上泳灘水質長期都維持在一級良好狀態。尤其到訪當日頂著一個大太陽，真的很想拋開一切衝向泳灘。但一切只是空想，還是向黑山頂出發吧！

第二站
黑山頂

離開泳灘便開始上山。上山的山路十分易走，而且黑山頂只有約 100 米高，很快便會上到山頂了。不過黑山頂既無路牌，亦無三角網測站，很容易錯過了山頂便開始下山。其實哪裡是頂點又有何關係？最重要是山路上欣賞過好風景。在黑山頂我們可以俯瞰即將到訪的連島沙洲，以及在橋咀旁邊的滘西洲高爾夫球場。

11 走過一個小山
13：45

12 橋頭燈塔
只能遠觀的燈塔，就算潮退亦不能過去

13 原路返回
連島沙洲
14：30

17 緊記留意潮汐
漲退時間

18 連島沙洲上有很多有趣的石頭

19 有時間可到橋咀泳灘逛逛呢

第三站

連島沙洲

落山後已可看見連島沙洲。假日時不少人會在沙洲上閒逛及拍照。連島沙洲是在潮退時才會慢慢浮出水面,因此在沙洲上會有不少海洋生物,以及甚有特色的岩石如菠蘿岩等等。沙洲上的生物的確十分有趣,但請緊記眼看手勿動,不要對環境造成任何破壞。

有時間的朋友可以穿過連島沙洲去到橋頭燈塔,但燈塔與橋咀始終有一水之隔,即使我到訪當日已經歷大潮退,但仍過不了對岸,唯有隔水合照吧。其實在燈塔附近的風景亦十分美麗,即使到不了燈塔,在旁邊的巨石坐著發呆亦相當寫意,但記住留意潮漲時間,不然就會被困在橋頭了!

離開時只需在沙洲旁的橋咀碼頭便可乘船回到西貢了。

 動畫帶你行

14 穿過連島沙洲後左轉
沿沙灘走 14:35

15 在黑山頂已可遙望
連島沙洲

16 介紹連島沙洲的形成

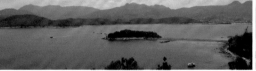

20 黑山頂上可看到
高爾夫球場

21 不少遊人會帶
狗狗來玩水

END 到碼頭乘船
離開

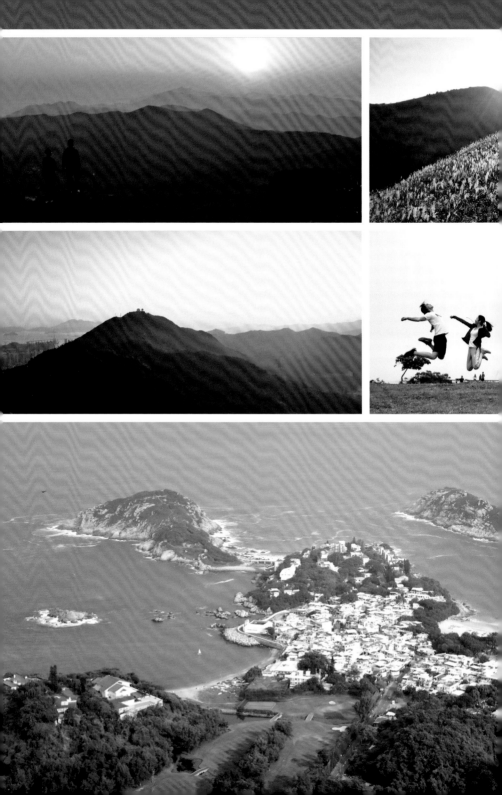

中級

獅子山

守護香港多年的獅子

位處於九龍及新界之間，可說是最能代表香港的山峰之一。在香港的歷史長河中，獅子山一直扮演著重要的角色，例如以前有不少低下階層移居香港後都會定居在獅子山下，香港電台曾製作了一套名為《獅子山下》的電視劇，更有一首名曲《獅子山下》傳頌至今，可見獅子山在香港人心目中有著重要的地位。

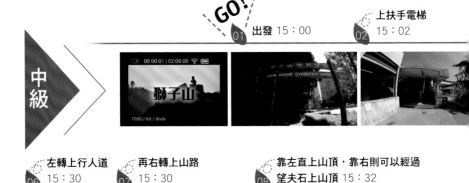

GO!

01 出發 15：00

02 上扶手電梯 15：02

中級

06 左轉上行人道 15：30

07 再右轉上山路 15：30

08 靠左直上山頂，靠右則可以經過望夫石上山頂 15：32

路線資訊

| 難度 | 約 8 公里 | 約 3.5 小時 | 約 30 分鐘 休息時間 |

交通

Start 大圍火車站

End 天馬苑 > 小巴 72 / 73 號 > 九龍塘火車站

https://goo.gl/maps/f7VvUnYZ6Ty

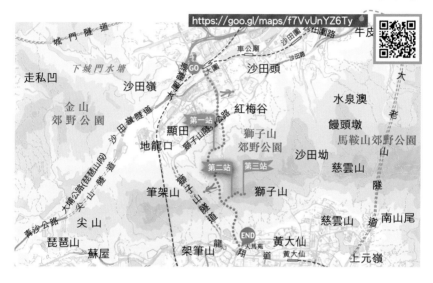

城門隧道　下城門水塘　走私凹　沙田嶺　金山郊野公園　沙田嶺隧道　大圍隧道　GO 大圍　車公廟　沙田圍路　沙田圍路　牛皮　沙田頭　沙田頭　沙田路　水泉澳　大　老　饅頭墩　馬鞍山郊野公園　山　紅梅谷　第一站 心路　顯田　獅子山郊野公園　沙田坳　地龍口　獅子山隧道　第二站 第三站　沙田坳　慈雲山　隧　筆架山　獅子山　尖山隧道　慈雲山　道　南山尾　青沙公路　大埔公路(琵琶山段)　尖山 隧道　尖山　END 天馬苑　架筆山　龍翔道 黃大仙　黃大仙　上元嶺　琵琶山　蘇屋　架筆山

03 靠右往田心方向 15：02

04 右轉上梯級　紅梅谷燒烤場 15：15

05 穿過紅梅谷燒烤場 15：17

09 右轉轉入望夫石 15：50

10 望夫石　望夫石跟復活節島上的石像很相似

11 右轉上獅子山 16：25

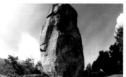

第一站
望夫石

由大圍站起步，我們要先沿紅梅谷路走一段，才會去到上山的入口— 紅梅谷燒烤場。接下來便是上山的路段，在上山途中大家可以繞過望夫石直上獅子山，但既然都要上山，何不走多兩步去探一探如此痴情的石頭呢？

當我第一次接觸望夫石，即使我已有先入為主的印象，亦看不出望夫石有任何望夫的感覺，反倒像極了復活節島上的石頭，另有一番趣味。當然如果從山下或另一個角度遙望，它便會回復望夫的神態。

第二站
「日落石」

先此聲明，「日落石」此名字純屬虛構，為了讓山友更易辨認而命名而已。離開望夫石後上山途中，會經過香港回歸紀念亭，是多條山徑的交匯點。大家可在紀念亭好好休息一下才慢慢上山。

到達日落石，立即被九龍一帶的繁華景象所迷倒，如在日落時段更有夕陽餘暉灑遍日落石，是拍下剪影的最佳時刻呢。

回歸亭
多條山路的交匯點，可上筆架山或獅子山頂，又或下行到天馬苑或大圍火車站

12

13 **左轉上獅子山頂** 16：55

14 **日落石**
日落、巨石、剪影構成一幅美麗的圖畫，在此趁著日落拍出一流照片

18 到達回歸後，跟隨路牌指示往橫頭勘方向下山 17：55

19 見獅子山牌後右轉入馬路 18：20

20 左轉落梯級 18：25

**第三站
獅子山**

在日落石至山頂的一段路是此路線最難行的,會出現沙石路,亦會有坡幅頗大的上斜位,尤其要登上獅子頭的話,更需要手足並用,如覺得難度太高,建議大家放棄獅子頭,去獅子身就好了,因為兩邊風景相若,而獅身地方更為廣闊呢。

記得之前因為想拍攝清晰的下山片段,要在天黑前落山,在落山的同時,反而有不少人從相反方向上山,可見有不少人專程上山看日落。而獅子山除了看日落外,更可北看新界,南望九龍、港島,可謂將整個香港都映入眼簾之下。

惟獅子山亦曾發生不少意外,在此奉勸各位山友切勿為拍照而攀爬危險地方!

離開時只需從原路返回香港回歸紀念亭,再下行到天馬苑便可乘車返回九龍塘火車站。

動畫帶你行

獅子頭
攀過一小段上獅頭的崎嶇路段,終於可以在獅子頭上欣賞美景!不過獅頭地方不大,人多則擠迫,緊記量力而為

獅子身
恭喜大家終於登頂,可以同時俯瞰沙田、香港、九龍一帶美景!景色相比起獅頭更有過之而無不及,更可以在此欣賞日落美景

**左轉往獅身,
右轉則往獅頭**

15 17：20

16

17

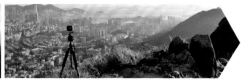

日落

21

END 到達小巴站後可乘搭小巴
返回九龍塘火車站 18：27

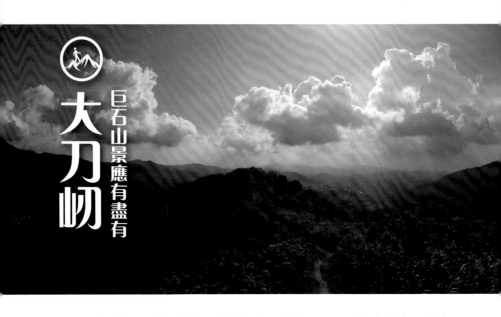

大刀屻

巨石山景應有盡有

大刀屻位處新界大埔林錦公路與粉錦公路之間，因兩邊山峰十分陡峭，形似刀片而得其名。在香港名氣不大，但應該是我行得最多次的行山路線，因為就在我家附近。其實大刀屻山上風景也不錯，可俯瞰錦田一帶，在山脊上亦有不少巨石，只是路程頗長，需上上落落，加上位置較偏僻，才較少人留意。

01 出發 14：00

左轉
02 大刀屻 14：02

中級

直走
06 粉嶺火車站 16：35

北大刀屻
07 絕不算低的高度：480 米，難得一條路線有兩個山頂景色

涼亭
08 休憩乘涼之地，留意夏天多蚊

路線資訊

| 難度 | 約 10 公里 | 約 4 小時 | 約 40 分鐘 休息時間 |

交通

Start 太和火車站＞巴士 64K ＞嘉道理農場
End 粉嶺火車站

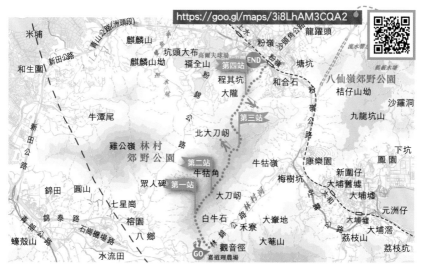

https://goo.gl/maps/3i8LhAM3CQA2

03 直走
大刀屻 14：05

04 發呆石
一邊飽覽八鄉美景，一邊思考
人生⋯⋯週末就應這樣過啊！

05 大刀屻
大刀屻名列全港高山
第 26 名，高：566 米

09 衛生間
不太衛生
的衛生間

10 左轉
粉嶺車站 17：10

11 直走
粉嶺車站
17：25

12 觀景台
飽覽新田、羅湖、粉嶺、
落馬洲及古洞一帶景色

第一站

「發呆石」

先此聲明「發呆石」一名純屬本人胡亂創作，只因本人經常在此巨石發呆，曾經試過在石上發呆了兩小時，為方便讀者更易辨認才在此命名。由嘉道理農場起步後，走的都是上山路，可幸是上了一段便可回望錦田一帶景色。

而「發呆石」其實是路邊的一塊巨石，而它正正面向八鄉一帶及雞公嶺，讓我可以仔細研究及欣賞雞公嶺有趣的山形。坐著看著，亦會感嘆大自然的鬼斧神工，竟可將大自然繪畫得如斯美麗。

第二站

大刀岃

由「發呆石」到大刀岃的一段路都是在山脊上行走，不用多久便會來到今次路線的最高點大刀岃山頂了。

有山友跟我反映過，他行大刀岃的時候覺得風景很普通，但看我拍出來的照片又覺得很美，其實分別就是天氣吧。只要在晴空萬里的天氣下，所有山景都是十分吸引的。我在大刀岃山頂反而不會待太久，因為沒有巨石可坐，而且接下來還有一段長長的落山路呢。

左轉
粉嶺火車站
13 17：55

石崗一帶景色
14

山頂路段有欄杆輔助，但千萬不要過份借力
15

山頂路段景色開揚，亦意味陽光猛烈，要做足防曬準備
19

觀景台可北望神州，可惜被樹木遮擋了不少視線
20

第三站

北大刀岃

前往北大刀岃的一段路都是上山落山再上山再落山，因為我們是從一個山峰走到另一個山峰。

而北大刀岃景色不算開揚，比起大刀岃或發呆石都較為遜色，相信山友們亦不會停留太久，還是快快下山吧。

第四站

觀景台

在北大刀岃落山的一段路，你會開始慶幸自己是在嘉道理農場出發，因為嘉道理農場比終點粉嶺火車站高出不少，意味在嘉道理農場出發可以上少很多梯級，事實上我亦見過不少山友表示後悔在粉嶺火車站出發；因為真的上得太辛苦，簡直就是踏上了無盡的天梯。所以有時我會選擇到了「發呆石」或大刀岃山頂後便原路折返，反正後段的景色亦比不上它們啊！

觀景台雖面向粉嶺上水一帶，但景色多被樹木遮擋，反不及山頂上所看的風景，因此我通常不會待太久呢。

離開時大家只需沿山路指示牌一直落便可返回粉嶺火車站。

動畫帶你行

16 山上其中一塊我很喜歡的大石，經常躺在上面仰望天空

17 另一個角度看雞公嶺

18 絕對適合到此拍風景照

21 路線仍有少量沙石路，請穿著合適衣服上山

END **終點**
粉嶺火車站

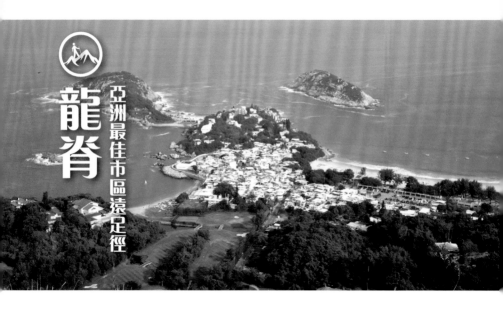

龍脊 亞洲最佳市區遠足徑

龍脊位處香港島東南面,在香港可說是無人不知無人不曉的行山路線。由於交通便利,風景優美,加上難度不高,令龍脊揚威海外,於 2004 年更被時代雜誌評為「亞洲最佳市區遠足徑」。我亦喜愛到龍脊行山,每次來到均發現不少外國旅客,他們來香港旅遊亦不忘到此一走,龍脊果真名不虛傳呢!

中級

GO!

01 出發 14:30

02 直走 龍脊 14:35

06 右轉 大潭峽 16:25

07 接上馬路 17:00

08 右轉 大浪灣 17:05

龍脊

中級

03

路線資訊

難度	約 8 公里	約 3 小時	約 20 分鐘 休息時間

交通

Start 筲箕灣地鐵站 > 巴士 9 號 > 土地灣

End 大浪灣 > 紅色小巴 > 筲箕灣港鐵站

https://goo.gl/maps/VR8e8WZ1DPB2

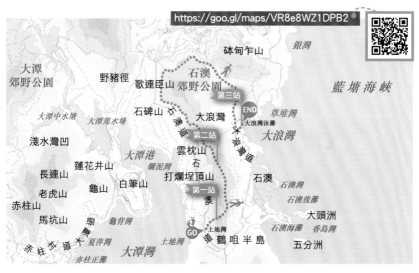

右轉
03 港島徑 14：45

屁股石
名字全是自己亂作，因覺得形狀似屁股而命名，重點是在屁股上可將石澳一帶盡收眼底，遙望沙灘遊人嬉水作樂
04

打爛埕頂山
又名石澳山，海拔達 284 米，石澳一帶的景色亦變得更開揚
05

左轉
09 大浪灣 17：20

右轉
10 大浪灣 17：22

龍脊，因山脊蜿蜒似龍而得名
11

第一站
「屁股石」

先此聲明「屁股石」純屬本人胡亂創作，只因覺得其中一塊巨石形似屁股，而為方便讀者更易辨認才特此命名。由起點上到「屁股石」大概需時 30 分鐘，而這 30 分鐘亦可算是今次路線最辛苦的路段，因為都是不停地上山。可幸的是上山路段並不難走，累了亦可在涼亭稍作休息再出發。

從「屁股石」開始我們便在山脊上行山，在山脊上我們不時可以欣賞到石澳以及大潭灣一帶美景，但要留意部份路段是碎石路，山友出發前亦要緊記穿著合適的行山鞋呢！

第二站
打爛埔頂山

在打爛埔頂山上，你會看到一個頗為殘舊的三角網測站，以及開揚的石澳美景。不過你會發現山頂的人流並不算多，可能是遊人都知道後段有更多風景位，以及長椅可以邊休息邊欣賞美景。

12 大浪灣景色優美，不少人會到此拍造型照

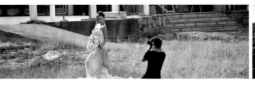

13 有部份路段屬碎沙石路，請穿著合適的行山鞋

14 龍脊既為港島徑，同時亦是越野單車徑

18 遠眺石澳泳灘上的遊人，似米粒般移動

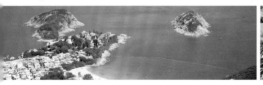

19 山上垃圾千奇百趣，連女性內衣亦可遺棄在山路上

20 除了石澳泳灘外，在山脊上亦能遠眺終點大浪灣呢

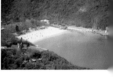

第三站
大浪灣泳灘

離開打爛埕頂山便是下山的路段。記得第一次行龍脊是獨行的，因貪戀山上美景而遲遲不肯落山，誤以為落山需時不多，結果卻要匆匆趕路，最後天黑才落到泳灘。雖然落山一段路難度不高，但路程是頗長的。如果只是想登龍脊賞美景，我建議大家可以原路折返或在中途轉落爛泥灣。

而有時間及體力的朋友，去逛逛大浪灣泳灘吧！大浪灣泳灘水清沙幼不在話下，更好的是遠離人煙，人流不多，而泳客亦是外國人為主呢！在山脊上行走過後，拖著疲累的身軀在泳灘上聽聽海風，亦不失為一個好結尾。

離開大浪灣泳灘後便沿馬路步行至大浪灣站乘搭巴士或小巴返回市區。

動畫帶你行

15 離山頂不遠處有一觀景台

16 大浪灣有不少外國朋友游泳曬太陽呢

17 山脊上無遮無掩，要有在陽光下行走的心理準備

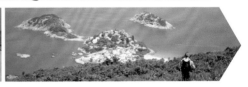

21 少有地會在山頂上設置木椅供遊人靜心欣賞美景

END 終點
大浪灣泳灘 18：00

渣甸山

上上落落換美景

渣甸山位處香港島灣仔區的東南部，海拔 433 公尺，亦是多條行山徑都會經過的山峰。渣甸山位置四通八達，連接多過山峰，往南走可接上衛奕信徑 1 段前往紫羅蘭山，往北走前往小馬山，往東走是柏架山，而今次我則會帶大家往大潭水塘方向離開。

GO!

01 出發 13：05　　　　**02** 左轉 13：06

中級

 06 **渣甸山** 約40分鐘便可上到山頂，因為從一起步便是不停地上山。中間可以不時回望到水塘美景

07 從渣甸山另一邊下山 13：55

08 穿過小橋後直走 14：15

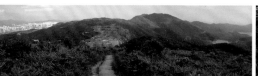

路線資訊

難度	約 10 公里	約 4 小時	約 1 小時 休息時間

交通

Start 中環交易廣場＞城巴 6 號＞黃泥涌水塘公園

End 大潭郊野公園＞新巴 14 號＞南安里（筲箕灣地鐵站）

https://goo.gl/maps/BDvKS58EymB2

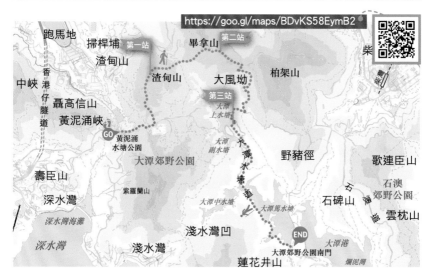

跑馬地　掃桿埔　第一站　畢拿山　第二站
渣甸山　　渣甸山　大風坳　柏架山　柴
中峽　香港仔隧道　聶高信山　第三站
黃泥涌峽　大潭上水塘
GO 黃泥涌水塘公園　大潭副水塘　大潭水塘道
大潭郊野公園　野豬徑　歌連臣山
壽臣山　紫羅蘭山　大潭中水塘　大潭篤水塘　石碑山　石澳郊野公園
深水灣　　　　　　　淺水灣凹　　　　　雲枕山
深水灣海灘　　　　　　END 大潭郊野公園南門　大潭港
深水灣　淺水灣　蓮花井山　爛泥灣

03 **左轉** 大潭水塘道 13：08

04 **左轉** 衛奕信徑 2 段 13：23

05 **右轉** 渣甸山 13：23

09 **直走** 大風坳 14：40

10 **畢拿山** 辛辛苦苦上上落落，來到比渣甸山還要高些許的畢拿山

11 **從畢拿山另一邊下山** 15：00

第一站
渣甸山

由大潭水塘道一直上，便可以接上衛奕信徑 2 段上山。上山路段個人覺得是頗為辛苦，尤其出發當天是炎炎夏日，上山路段皆無樹蔭，走起來特別辛苦！同時順道提提大家記得搽防曬，有人會説搽防曬是貪靚怕黑，事實上我本來皮膚就很黑，防曬是為了防止曬傷呀！曬傷可是可大可小的。

在渣甸山上已可飽覽維港一帶景色，可惜的是辛辛苦苦上了大段梯級，卻沒有椅子可坐。唯有看風景當休息，然後向畢拿山進發吧！

第二站
畢拿山

雖然渣甸山與畢拿山的高度只相差 3 米，但走過去卻是絕不輕鬆！因為我們需要下行一段再上山。中間我們會經過香港少有的石礦場，但由於有工程進行，我們亦只可以隔著圍欄從遠處觀看。走上畢拿山的體能消耗比起步的上山路段還要大，一來因為我們已經是第二次上山，二來畢拿山的斜度真的是更大呢！

在畢拿山上可看到比渣甸山更開揚廣闊的風景，俯瞰終點的大潭水塘，亦可回望起點的陽明山莊。在山頂休息時，遇上

12 **大風坳**
下行到鰂魚涌，上柏架山或跟我到大潭水塘遊玩

13 **圖中左邊馬路前往**
大潭水塘 15：20

14 **右轉**
大潭水塘 16：00

18 **沿馬路直落**
大潭道 16：40

19 香港難得一見的
石礦場

20 畢拿山上亦
設有資訊牌

一位女山友與另一位伯伯聊天，看她身上掛著數十個空水樽，無意間聽到原來她一星期都會有數天上山清理垃圾，不為回報，純粹出自愛護山野的心。香港實在有很多為山野默默付出的人群，山友們縱使不付出，亦請勿破壞吧！

第三站
大潭水塘

由畢拿山下行至大風坳只需約 10 分鐘路程，因為是一段很急的下山路。在大風坳大家可以根據自己的體力決定向哪一個方向行走，今次就帶大家落大潭水塘逛一逛吧！

其實之前亦曾多次前往大潭水塘，因為大潭水塘實在是老少咸宜，很適合與大群友人到此散心遊玩，想了解更多有關大潭水塘的山友，本書亦有一條路線詳細介紹大潭水塘的風景！總而言之，在畢拿山下行至大潭水塘需時頗長，但都是輕鬆易走的水泥路，有時間不妨去看看水塘美景吧！

離開時沿大潭水塘道一直走至南門便有小巴或巴士返回市區。

動畫帶你行

大潭水塘
繞道而來的大潭水塘，自己真的很喜歡在水塘邊發呆
15

左轉
16　16：25

沿馬路直落
17　16：30

大潭水塘地方很大，有時間可以慢慢參觀一下
21

END 在大潭郊野公園巴士站乘搭新巴返回市區

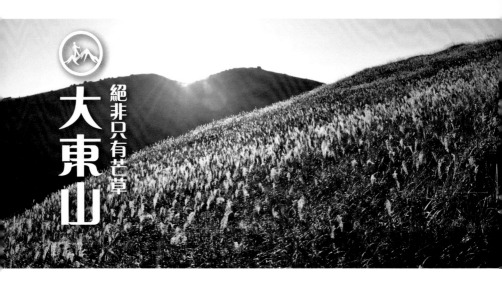

大東山

絕非只有芒草

大東山位處大嶼山，是香港第三高的山峰，但它的知名度絕不比頭兩位低，全因為一種植物－芒草！事實上不少山頭都有芒草，但大東山已被默認為芒草聖地，在芒草旺季的大東山更是真正的人山人海，落山時你甚至可以見到一條人龍在排隊落山。難道大東山就單單只有芒草吸引遊人？當然不是！大東山的英文名是 Sunset Peak，顧名思義是一個觀賞日落的好地方，加上大嶼山附近的風景，富有特色的爛頭營，如果有人說大東山只有芒草，那他就不算去過大東山了！

中級

01 出發 13：30

02 右轉 亂石堆 14：00

06 左轉 接回大路 15：02

07 大東山山頂 香港第三高山－海拔 869 米高！看日落或晚霞都是香港一絕！

08 左轉 捷徑 15：20

路線資訊

難度 | 約 8 公里 | 約 4 小時 | ———— 約 1 小時 休息時間

交通

Start 東涌鐵路站 > 巴士 11 / 23 號 > 伯公坳

End 南山營地 > 巴士 3M 號 > 東涌鐵路站

https://goo.gl/maps/FwuDzmtAEZ42

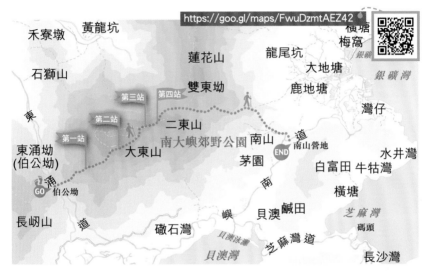

禾寮墩　黃龍坑
石獅山
東　蓮花山　龍尾坑
雙東坳　大地塘
第三站　第四站　鹿地塘
第二站　二東山
南大嶼郊野公園　南山　道
第一站　大東山　南山營地
東涌坳
(伯公坳)　茅園　南
GO 伯公坳　山
長㟀山　道　嶼
磡石灣
貝澳泳灘
貝澳灣
橫塘
梅窩
銀礦
大地塘
銀礦灣
灣仔
水井灣
白富田　牛牯灣
橫塘
芝麻灣
碼頭
鹹田
貝澳　芝麻灣道
長沙灣

亂石堆
大東山特產，山友之良伴 ——
巨石兄！可以讓我們發呆睡
03 覺、拍照打卡

左轉
04 捷徑 14：50

猩猩石
無意中發現十分神
似的猩猩石！激似
05 程度直達 99.99%

爛頭營
香港少有仍然保存良好的歷史禮物。請大
09 家不要攀爬，不要塗鴉破壞及留下垃圾

遍地芒草
其實一路走來都有不少芒草，
10 而此處則有最多人留影

第一站
亂石堆

在伯公坳一直上石，沿途都會見到亂石堆。千萬不要低估這些亂石的作用，由大東山起步開始就是不斷上山直至登頂，途中是絕對需要休息的，我們便可以在亂石上好好休息一下。另外亂石堆亦是拍照良伴，大自然提供了這麼多奇形怪狀的巨石，我們當然要用心發掘，同時亦要好好愛惜，切勿做出任何破壞行為。

第二站
大東山山頂

大東山海拔 869 米高，但其實我們並沒有走了 869 米的梯級，因為起點已經有 3 百多米高，所以我們只是上了 5 百多米。但亦千萬不要低估這 5 百多米的梯級，一些難行的山峰如八仙嶺、雞公嶺等亦只是 5 百多米高，可想而知上大東山山頂亦需要一定的體力。

當然大東山山頂的風景絕不會令你失望，尤其日落晚霞更是一絕，不過由於下山需時，看日落的朋友緊記帶齊夜行裝備了。

靠左
 南山方向 16：05

右轉
 南山方向 16：12

直走
 南山方向 16：25

接上馬路直走
 17：15

大東山上芒草處處

山上不少奇形怪狀的巨石，留待大家慢慢發掘

第三站
爛頭營

從大東山山頂已看到爛頭營，這些富有特色的石屋亦有著它們精彩的歷史，興建的過程亦經過一番曲折，簡而言之就是有一群外國人因為種種原因需在香港搭建臨時宿舍，經過幾個選擇後便選址大東山。以前曾經有一段時間爛頭營是開放租用的，而現在亦不再開放，但要留意一點，就是石屋仍是有人使用，請大家切勿破壞石屋，更不要試圖站上石屋上拍照。

第四站
遍地芒草

其實芒草在大東山山上處處可見，並非只有特定地點才有芒草。不過拍攝當日就發現爛頭營後方的斜坡最多人拍芒草，相信是因為拍攝角度較好吧。緊記千萬不要採摘芒草，拿回家亦不能在家中種滿芒草吧！

離開時大家可往南山營地乘搭巴士返回市區，而有體力的山友，我會建議直接下行至東涌，因為在南山營地等巴士亦需要不少時間呢。

動畫帶你行

14 爛地左轉
16：30

15 右轉
嶼南道 17：10

16 靠左
嶼南道 17：11

20 爛頭營有黑有白，
有大有細

21 在巨石上大家任意休息，我最喜歡就是這種自由自在

END 終點

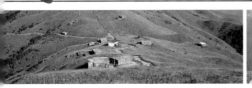

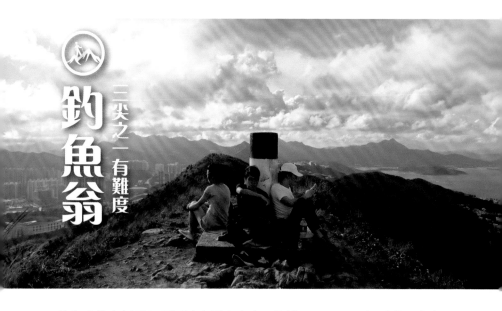

釣魚翁

三尖之一 有難度

釣魚翁位處新界西貢區清水灣半島上，海拔 344 公尺，屬香港三尖之一，同時亦是三尖中最矮的山峰。既有三尖之名，登頂難度顯而易見。曾有友人看到我的短片介紹後就來挑戰釣魚翁，及後即向我投訴登頂難度絕不只三星，因為登頂的沙石路甚為陡峭，同行女生走得十分狼狽。事實上登頂的確有難度，出發前務必穿著合適裝備，以及需有手腳並用的心理準備。

GO!

01 出發 15：50

02 靠左 大廟 15：52

中級

06 直走 郊遊徑 16：20

07 左方路牌後口 可從北脊登頂

08 十字路口 想輕鬆前進可以向布袋澳進發，想挑戰難度可以登釣魚翁頂

路線資訊

難度	約 8 公里	約 3 小時	約 30 分鐘 休息時間

交通

Start 鑽石山鐵路站＞巴士 91 號＞五塊田站

End 布袋澳＞小巴 16 號＞寶琳鐵路站或
清水灣＞巴士 91 號＞鑽石山鐵路站

https://goo.gl/maps/kZ2JYfWNZUv

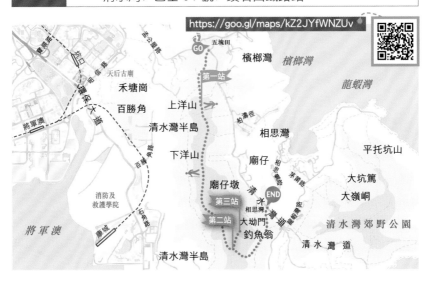

03 直走 15：56

04 靠左上 郊遊徑

05 亂石堆
亂石堆中亂中有序，最適合大合照！

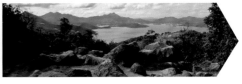

09 「小心行人牌」旁上山 16：50

10 有難度的上山路

11 釣魚翁頂
辛苦上山換來絕美風景，360 度無阻擋的優美景致

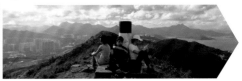

第一站
亂石堆

由五塊田巴士站下車後上山，至亂石堆的一段路只需約 30 分鐘，難度不高，只有部份路段需走上山的梯級。上山途中不時會出現分岔路，一為郊遊徑，一為單車徑，其實兩條路殊途同歸，皆可登頂，我們當然選擇郊遊徑，否則有單車經過很容易釀成意外。

在亂石堆上可遠眺牛尾海一帶，景色其實不算太開揚，不過是有個藉口休息一下。既然不是在趕路，那麼走走停停的方式較適合我呢！

第二站
十字路口

在亂石堆去到十字路口的路皆平坦易行，已經不用上太多梯級。在中段會看到一個沿北脊上釣魚翁的入口，網上對北脊登頂的評價不一，有人認為北脊較南脊平坦易行，有人則認為北脊上山雜草較多，而我未試過在北脊上落，因此不敢妄下評論。

返回十字路口的落
12 山路一點也不好走

返回十字路口後左轉
13 清水灣道 17：45

有樹蔭的
14 落山路

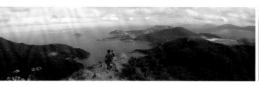

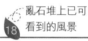
遙望東龍洲一帶
17

亂石堆上已可
18 看到的風景

十字路口上
19 的資訊牌

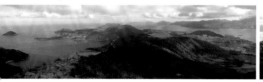

釣魚翁

中級

06

來到十字路口則可決定登頂還是落山。如要登頂的朋友，請準備在十字路口好好整理行裝，以便迎接手足並用的登頂之旅。

第三站

釣魚翁頂

文中已多次提及登頂有一定難度，但登頂當日亦見有不少媽媽級山友與子女一同上山，可見上山難度亦非高得令人絕望，只是要準備充足，步步為營。

登頂的風光絕不會令大家失望。東賞清水灣，西望將軍澳，南看東龍洲，北眺牛尾海，可算是360度無阻擋的絕佳風景。惟需留意山頂東邊是懸崖，加上山頂地方細小，千萬別為拍照看風景而走近崖邊啊！

離開時返回十字路口後左轉下行到清水灣道便可乘搭巴士或小巴離開。

動畫帶你行

十字路口下留剪影
15

好美的耶穌光
16

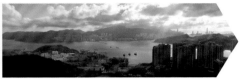

登頂的山路真不好走
20

在山頂上看了一會雲海
21

END 下行至清水灣道後乘搭巴士或小巴離開

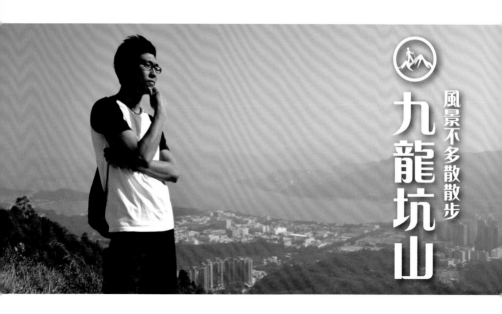

風景不多散散步

九龍坑山

九龍坑山位處於新界北部、大埔以北。又名雲山，英文名字是 Cloudy Hill，顧名思義該是長時間有雲。幸運地我兩次到訪九龍坑山亦算天氣晴朗，果然運氣才是最重要因素呢！山頂設有香港數碼地面電視廣播之主要發射站，服務地區包括馬鞍山、大埔、上水等地。

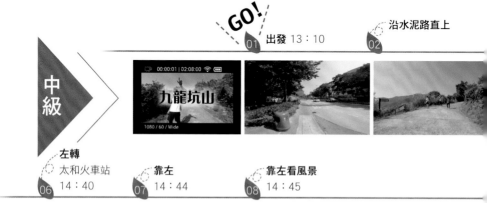

GO!

01 出發 13：10

02 沿水泥路直上

中級

06 左轉 太和火車站 14：40

07 靠左 14：44

08 靠左看風景 14：45

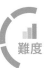
| 路線資訊 | 難度 | 約 8 公里 | 約 3 小時 | 約 20 分鐘 休息時間 |

| 交通 | Start 大埔墟火車站 > 九巴 74k > 鳳園路站 |
| | End 大埔頭 > 步行 15 分鐘 > 太和火車站 |

https://goo.gl/maps/otN8qQBoXU92

第二站　第一站
九龍坑山
第三站

03 在上山前的休息點靠左上山
13：45

04 左轉上梯級
13：50

05 九龍坑山頂
上山路段風景雖不多，不過辛苦過後的風景更美

09 打卡點
比山頂更適合駐足的地方，可遠望船灣河一帶景色

10 分叉的標高柱
左轉可直落大埔富亨邨，直走則前往太和火車站

11 往太和道方向
15：20

第一站
九龍坑山
山頂

今次路線我會用先苦後甜來形容。從鳳園路站出發，開始上山的征途。起步初期還是較緩的上坡路，後段便是辛苦的上梯級路段了！加上上山沿途無太多特別風景，因此同行友人皆說路線頗為沉悶。

走過長長的上山路，我們都懷著些許期待迎接山頂的風景，但卻換來一點點失望。山頂並非全無風景，但不算開揚，加上發射站附近亦沒有位置坐下休息，所以拍照留念後就匆匆離開了。

第二站
駐足
看風景

離開發射站後，便開始「甜」的部份了！行約十分鐘我們便會見到一塊空地，可遠望船灣河一帶景色。當時友人們心情亦好了不少，始終行山也是想看一下風景的。站在空地上以船灣河作背景，亦可拍到一些不錯的照片呢！

晨運公園
晨運設施應有盡有，有鞦韆、
石春路、涼亭等等

12

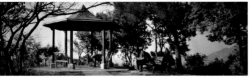

下梯級離開
15：50

13

遙望山頂
九龍坑山發射站

17

九龍坑山的
玉秀峰

18

十分吸引人
注意的牌子

19

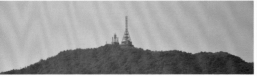

第三站

晨運公園

雖然在空地上也有風景看，但都不及落山時可以飽覽整個大埔來得精彩。不過有一點需要提醒大家，就是下梯級是非常需要專注的，千萬不要只顧看風景而踏空了，這麼多的梯級，摔下去後果是非同小可的！另外我在秋冬也試過行九龍坑山，下山的一段路由於十分開揚，所以風勢也強，緊記多穿一件衣服，不然很容易著涼呢！

晨運公園就是讓人來晨運的公園，園內有石春路等設施，相信亦吸引不少晨運客上來做運動。如果老友記每天早上都上來運動一下，相信身體比我還要健康。

離開晨運公園後便可沿梯級繼續落山，到公廁後沿大埔頭路返回太和火車站。

動畫帶你行

14 下山路設有多個涼亭供大家休息 15：55

15 **左轉** 16：07

16 一路下山，一路飽覽大埔美景

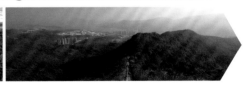

20 上山需要一定體力呢

21 再美麗的風景也要一個好模特

END 到達大埔頭公廁後沿大埔頭路離開 16：15

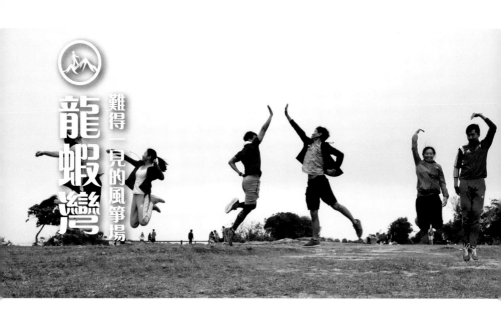

龍蝦灣

難得一見的風箏場

龍蝦灣郊遊徑位處香港東南面，同時亦在清水灣郊野公園內。此郊遊徑算是我去得比較多的路線之一，一來風景優美，山頂可以俯瞰牛尾海，並能遠眺香港部份離島及西貢一帶景色，二來難度不高，即使帶同行山經驗較少的三五知己亦會遊刃有餘。

GO!

01 出發 12：30

直走
清水灣道
02 12：32

中級

景點（一）
此照攝於三次登山中最好天的一次，
06 證明天晴的龍蝦灣真的很美！

景點（二）
行山當然少
07 不得巨石群

景點（三）
接下來便要下山
08 到風箏場玩風箏

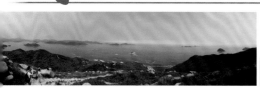

路線資訊

| 難度 | 約 7 公里 | 約 4 小時 | 約 1 小時 休息時間 |

交通

Start 彩虹 / 鑽石山 > 巴士 91 > 大坳門站

End 大環頭路站 > 巴士 91 > 彩虹 / 鑽石山

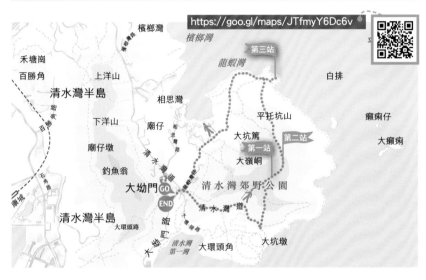

https://goo.gl/maps/JTfmyY6Dc6v

大嶺峒
用 30 分鐘登上 291 米高的大嶺峒，的確頗為辛苦，但我們已經上到今次路線的最高點，接下來都是拍照時間

左轉
03 停車場 13：00

左轉
04 上山 13：01

05

龍蝦灣風箏場
香港罕有的風箏場，不少山友都會帶備風箏，或在清水灣郊野公園入口買風箏呢

直走
09 風箏場 15：40

直走
10 風箏場 15：45

11

第一站
大嶺峒

今次路線的最高點，是海拔 291 米高的大嶺峒。記得每次由山腳行上大嶺峒的一段上山路中，內心都會浮現一個想法：「龍蝦灣也不容易啊！」有一次跟一個體力較弱的朋友上山，行至一半他已面青口唇白，可見登頂絕對需要一定體力。不過整條路線就只有這段上山路，覺得辛苦的朋友就慢慢走好了，山不會突然長高，總會有登頂的一刻！

到達大嶺峒後，已可看到大片海景，加上有我最喜歡的資訊牌標示不同的風景，大家就不妨好好休息一下，準備迎接後段的美景放題！

第二站
山脊上的景點

在山脊上緩緩下山，不時都會被大片海景及巨石群包圍。不過在看海景之前更要看一件事，就是天氣。數次來到龍蝦灣，印象中只有一次遇上藍天白雲，在晴空萬里時山脊上的風景真的令人目不暇給，但烏雲密佈時卻會令人有點意興闌珊。

 右轉
12 16：00

再右轉
龍蝦灣路
13 16：01

直走
龍蝦灣路
14 16：30

看似危險，實則只是路
18 旁的石牆

行山拍片最緊要有
19 好模特兒

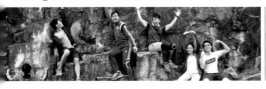
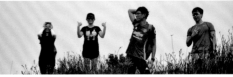

不過行山總會遇上天氣不似預期，更令我學懂了一個道理，上天給予你的，要學會欣賞和享受，天灰灰就欣賞路旁的花草巨石吧。

第三站

龍蝦灣風箏場

香港罕有的風箏場，因為香港高樓大廈林立，有法例規定我們不能在建築物附近放風箏的。所以難得有一個適合的風箏場，何不妨重拾童真，與友人齊看風箏滿天飛呢？當然，這裡亦吸引了不少家庭到此享受親子之樂，小朋友可以在草地上奔跑一下，難道不比窩在家中更好嗎？

龍蝦灣郊遊徑有一個小缺點，就是離開時要沿龍蝦灣路走一段長長的馬路，會比較沉悶，行至起步時的大坳門路就可以乘搭巴士或小巴返回市區了。

動畫帶你行

直走
龍蝦灣路
15　16：40

過馬路
大坳門路
16　16：45

近距離欣賞駿馬
17

大嶺峒上設有資訊牌豐富大家的地理知識
20

山上有不少巨石可供休息
21

END 巴士站離開

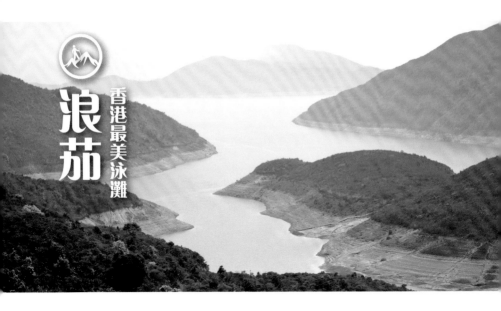

浪茄

香港最美泳灘

浪茄位處西貢半島東南部，鄰近萬宜水庫東壩。今次我們會由西灣亭登上西灣山，再到浪茄遊玩，最後在東壩離開。浪茄灣泳灘是一個水清沙幼的沙灘，每個山友去過都會對這個沙灘讚不絕口，如果只是純粹想到沙灘遊玩，可以乘搭的士或小巴到東壩再走過來，不過今次我會帶大家走多一點，一齊上西灣山看風景吧！

GO!

01 出發 13：40

吹筒凹
直走西灣方向
可前往大浪西
灣，而右轉便
可前往浪茄

02

中級

右轉
萬宜路 15：45

07

浪茄灣
香港最美麗沙灘之一，遼闊沙灘、
水清沙幼，更是香港的指定營地

08

接上麥理浩徑
1 段 16：10

09

浪茄

中級

09

路線資訊	難度	約 8 公里	約 3 小時	約 20 分鐘 休息時間

交通

Start 西貢親民街（麥當勞對出）＞村巴 29R ＞西灣亭

End 萬宜東壩＞的士＞北潭涌 / 西貢

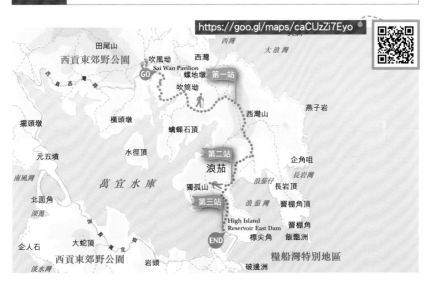

https://goo.gl/maps/caCUzZi7Eyo

03 右轉
浪茄
14：10

04 西灣山觀景台
驀然回首，四灣及群山已盡收眼底

05 經過西灣山標高柱 15：05

06 西灣山涼亭
晴天時可飽覽萬宜水庫，休息過後便可以輕鬆下行到浪茄灣

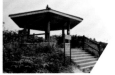

10 左轉
萬宜路 16：15

11 回望浪茄灣 16：25

12 左轉
觀景亭 16：35

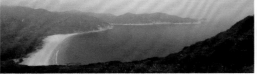

第一站
西灣山觀景台

由西灣亭出發，我們便要經過吹筒凹上西灣山。沿途上山路段有梯級，亦有少量沙石路，請穿著合適的行山鞋才出發。到達西灣山觀景台便是喘息的好時機，同時亦可將西灣、鹹田灣、大灣及東灣四灣盡收眼底。相信有經驗的山友或多或少都會經過這四灣，難得今次可以一次過可飽覽四灣，實屬難得呢！值得一提的是觀景台並非西灣山山頂，要再走一段才是最高點，不過還是觀景台的景色好得多。

第二站
浪茄

越過西灣山便會來到今次路線的重點——浪茄灣了！浪茄灣的確是一個既大且美的泳灘，尤其是海水藍得非香港其他沙灘可比，加上一望無際的海景，難怪無論香港人或外國人都會為之心折。另外浪茄灣也是一個漁護署指定營地，

浪茄觀景亭
再次回望令人不捨的浪茄灣，不過景色不算特別，可以略過觀景亭直落東壩慢慢遊玩
13

左轉
接回原路 16：41
14

六角柱石
六角柱石、平靜湖面、金色陽光，大自然絕對是最好的畫家。試問大家怎忍心污染大自然的畫呢？請好好珍惜大自然
15

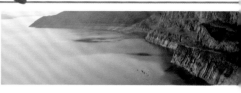

東壩最大的壞處就是交通不方便，需要召車才能離開
18

在路途上不時可以從不同角度遠眺萬宜水庫
19

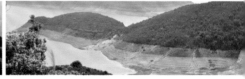

附近有燒烤爐，亦有由村民提供的山水設施。有些山友可能會好奇，浪茄灣後面的建築物是什麼來的？其實它是政府以每年一元象徵式的租金，出租給基督教互愛中心當作男性福音戒毒場所。

第三站
東壩

離開浪茄灣便要繞過獨孤山前往東壩了。東壩既是一個終點，同時亦是一個景點。因為東壩本身亦值得大家花半天去遊玩，逛逛海蝕洞，欣賞一下特別的六角柱石，在壩上靜靜地發呆或與友人談天說地，已是一個最放鬆的週末！以前在東壩離開只可乘計程車，但最近開放了小巴進出東壩，但班次極少，大家都要有等不到車的心理準備。

 動畫帶你行

萬宜東壩
海蝕洞、地質步道、六角柱石、東壩美景，絕對值得大家慢慢探索遊玩

16

不少人會到浪茄灣露營呢

17

很喜歡看山上的地理知識

20

在山上意外經常發生，最緊要做足萬全準備

21

召車離開
END 17：00

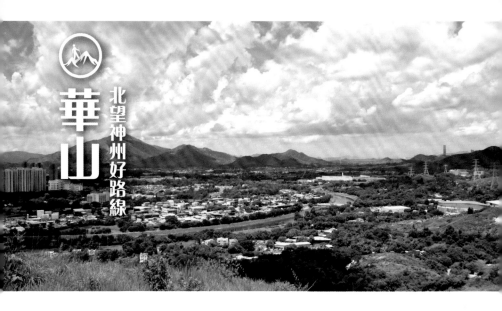

華山 北望神州好路線

華山位處於新界北面，鄰近中國內地，是一條在山脊上可以一直北望神州的路線。此路線其實是當年駐港英軍修築的軍用車路，一直保存至今。因此整條路線都有著歷史的味道，等待著大家去慢慢尋幽探秘。據我所了解華山在北區也是頗有名氣，但對於其他香港人應該較為陌生，因始終算是遠離市區吧。

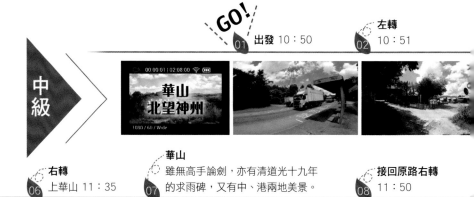

GO!

中級

01 出發 10：50

02 左轉 10：51

00:00:01 | 02:08:00
華山 北望神州
1080 / 60 / Wide

06 右轉 上華山 11：35

07 華山 雖無高手論劍，亦有清道光十九年的求雨碑，又有中、港兩地美景。

08 接回原路右轉 11：50

路線資訊

| 難度 | 約 6 公里 | 約 2.5 小時 | 約 30 分鐘 休息時間 |

華山

中級

10

交通

Start 上水火車站 ＞巴士 73K ＞虎地坳

End 坪輋路 ＞小巴 52K ＞粉嶺火車站

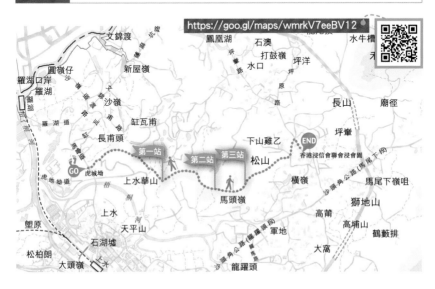

https://goo.gl/maps/wmrkV7eeBV12

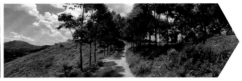

03 靠左 接上軍用車路 10：54

04 開始沿軍用車路上山 11：00

05 經過一個林蔭處 11：20

09 沿水泥路再經過下一個林蔭處 12：00

10 中段更要上斜度頗大的斜坡 12：05

11 右轉 犀牛望月 12：10

第一站
華山

在虎地坳接上軍用車路便可沿著馬路上山,既然原意是讓車行走,當然是沒有梯級的。上山路段無太多支路,但值得留意的是大部份路段皆無樹蔭,在陽光猛烈的情況下是很傷皮膚的,所以上山前大家緊記要做足防曬準備呢!

華山山頂雖無高手論劍,但風景卻絕不會令你失望。俯瞰雙魚河一帶的同時亦可北望中國內地,兩邊風景都各有特色。

第二站
犀牛望月

離開華山後別以為接下來只有落山路,事實是要又上又落。記得到訪當日是炎炎夏日,烈日當空,在軍用車路上斜時感覺自己就像苦行僧在修行,車路反射上來的熱力令我都快要烤熟了!因此奉勸各位山友還是待到秋冬之時才來華山吧!

犀牛望月要離開車路從小路上,名字的確很雅,但山上風景卻比不上華山,加上地方細小,相比起來還是華山比較適合發呆呢!

犀牛望月
是次路線最高點,164 米高。
更配上一個意境甚高的名字
12

接回原路
右轉 12:25
13

繼續在水泥路
上行走 12:35
14

下行至馬路
左轉 13:20
18

在三叉路口前,請行中
間那一條 13:21
19

在山脊上可以清楚
看見練靶場
20

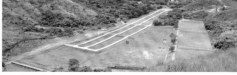

第三站

皇家香港軍團軍徽

離開犀牛望月就繼續沿軍用車路前進。在軍用車路上行走感覺是挺特別的，特別在向左看就可以看到中國內地的建築，向右看則是香港的高樓，兩邊的建築風格各有特色，十分耐人尋味。

軍徽就在車路旁的右方小路，當時第一下看到軍徽覺得大得誇張，畢竟從山下看來還是小小的。儘管現在已沒有英軍駐港，但附近村民亦會上來義務打掃，讓重要的歷史遺跡得以好好保存。

離開時就沿軍用車路繼續落山，接上坪輋路便可乘搭小巴返回粉嶺火車站。

動畫帶你行

右轉
皇家香港軍團
15 軍徽 12：55

皇家香港軍團軍徽
標誌著香港以往義勇軍的歷史，很喜
16 歡在行山之餘又可以了解更多歷史

接回原路
17 右轉 13：05

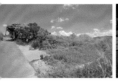

北望神州，遠眺深圳
21 一帶

END 接上坪輋路右轉後，便可乘搭小巴
52K 返回粉嶺火車站 13：25

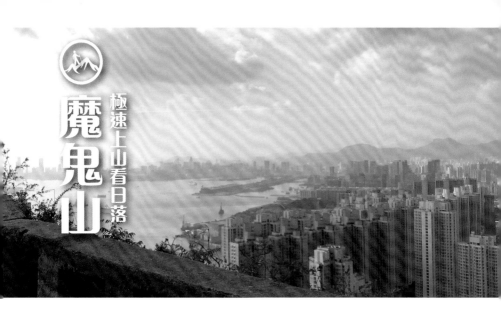

魔鬼山

極速上山看日落

魔鬼山位處九龍油塘與新界調景嶺之間，官方名稱為炮台山，因清代被海盜佔據而被附近居民稱為魔鬼山。記得拍攝當天預計登上魔鬼山後會接上五桂山，但登上魔鬼山後便被山頂上的景色深深吸引，結果呆了接近兩個小時才落山，上五桂山的機會只好留待下一次了。

GO!

01 **出發** 13：35

02 **左轉** 高超道 13：37

06 **右轉** 歌賦炮台 13：58

07 **歌賦炮台** 魔鬼山上的軍事設施，扼守維港東面

08 **返回原路右轉** 14：15

路線資訊	難度	約 7 公里	約 2 小時	—— 約 30 分鐘 休息時間

交通	Start 油塘鐵路站 A2 出口 End 油塘鐵路站 A2 出口

https://goo.gl/maps/U9Co11HxJh82

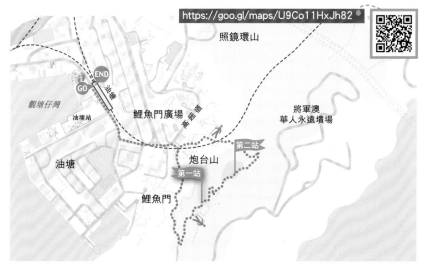

照鏡環山

觀塘仔灣

油塘站

END
GO

鯉魚門廣場

將軍澳
華人永遠墳場

油塘

鯉魚門

炮台山

第一站

第二站

右轉上斜
03 13：40

左轉離開馬路
04 接上衛奕信徑

左轉
05 衛奕信徑 3 段 13：45

左轉
09 炮台山 14：15

右轉
10 戰壕 14：20

小戰壕
11 位處於魔鬼山碉堡下方，可飽覽將軍澳及維港東美景，不過空間頗為狹窄

第一站
歌賦炮台

在油塘鐵路站出發，沿高超道行至鯉魚門邨後右轉再接上車路上斜，再左轉接上衛奕信徑 3 段上山。由起步的馬路，至衛奕信徑都是水泥路，加上斜度不大，相當易行。歌賦炮台不在前往魔鬼山的路徑上，需要在分支右轉稍稍偏離路徑。

在歌賦炮台其實無太多風景可看，但若對軍事遺跡或香港歷史有興趣的朋友，卻有值得一遊的價值。在歌賦炮台中亦設有資訊牌，介紹了魔鬼山軍事設施的歷史。個人很喜歡有歷史的路徑，行山本為消遣作樂，如果可以行山之外吸收其他知識，便更有意義了！

第二站
魔鬼山山頂

沿斜路繼續上山，期間我們可以轉上一個小戰壕再上魔鬼山山頂，小戰壕風景不錯，可遠眺將軍澳一帶景色，不過比起魔鬼山山頂的景色還是稍為遜色。

魔鬼山山頂的地方比我想像還要大，整個遺跡大而神秘，吸引不少山友來此發呆聊天看風景。聽說有不少軍事迷會在夜

魔鬼山山頂
魔鬼山，舊稱雞婆山，因曾被海盜佔領而命名。山頂上的碉堡既大且神秘，切忌做出任何損毀碉堡及環境的行為

12 穿過小戰壕繼續上山 14：25

13

14 從山頂另一邊下山 14：45

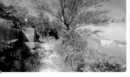

18 遠眺將軍澳一帶美景

19 另一邊則是九龍一帶美景

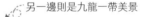

晚到此大玩生存遊戲，事實上香港的軍事遺跡實在買少見少，請好好愛惜，切勿造成任何破壞。

在魔鬼山另一個方向落山，需落一段頗為難行的落山路，而落山路旁竟然設有長繩及鐵柱作輔助，後來我再次到訪時遇見一位伯伯正在維修道路，交談下才得知原來這段落山路都是伯伯自發修建的！在無任何酬勞的情況下，每星期都會花數天時間上山修修補補，實在是太有心了！其實香港的山路都是得來不易，山頂上的梯級更不是從天而降，而是由前人一級一級慢慢鋪設出來，花上了不少血汗。既然香港有如此多山徑，我們又有否好好愛惜及善用這些資源呢？

離開時下行一段梯級後便會返回鯉魚門邨，再走約 10 分鐘便可回到油塘鐵路站。

 動畫帶你行

 15　今次路線最難的下山路段　14：47

 16　左轉落山　14：55

17　右轉後接回高超道再返回鐵路站　15：10

20　山頂炮台亦是一個值得尋幽探秘的好地方

21　沿途有不少軍事遺跡，有助更加了解香港歷史

END　行至油塘站乘搭港鐵離開　15：20

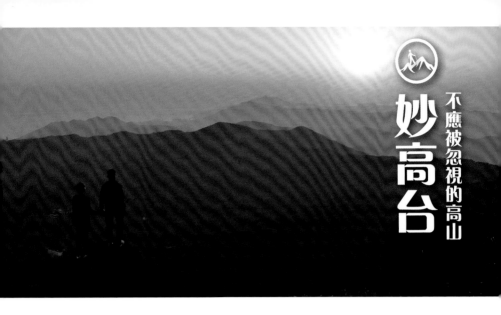

妙高台

不應被忽視的高山

妙高台位於新界中部，香港第一高山大帽山的旁邊。妙高台雖比大帽山矮了些許，但風景卻是有過之而無不及，可惜名氣卻不如大帽山。個人十分喜歡大帽山附近的行山路線，因為在出發前可以在川龍嘆茶，飽餐一頓才悠閒地出發。

GO!

01 出發 13：00　　　　　　　　**02** 左轉 13：10

中級

1080 / 60 / Wide

　07 穿過小徑後可依大路繼續上山，或直行繼續由小徑上 13：50

08 接上平路右轉 14：00

| 路線資訊 | 難度 | 約 7 公里 | 約 4 小時 | 約 30 分鐘 休息時間 |

交通
Start 荃灣川龍街＞小巴 80 號＞川龍小巴總站
End 郊野公園站＞巴士 51 號＞荃灣市中心

https://goo.gl/maps/Bti2dcacBG42

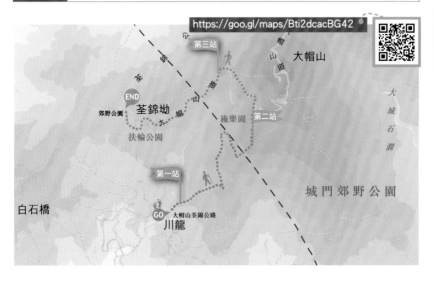

大帽山

第三站

帽山道

大城石澗

END 荃錦坳

郊野公園

扶輪公園

鉛山道

大帽山

施樂園 第二站

城門郊野公園

第一站

白石橋

GO 川龍

大帽山荃錦公路

03 由此小路進入 13：11

04 靠左行 13：15

05 行至尾段左轉 上山 13：17

06 竹林小徑 酷似武俠片打鬥場景，只是小徑一條但極富意境

09 左轉 荃錦公路 14：05

10 右轉上梯級 荃錦公路 14：15

11 右轉行入芒草處 14：30

第一站
竹林小徑

在三生酒廠後小路前行，穿過一些村屋後便會進入竹林小徑。竹林小徑其實亦只是一條上山的小路，有人會匆匆走過，我卻喜歡其神秘又帶點古雅的味道。幸好當日有表情浮誇的友人陪同，才能拍出效果不錯的照片，一人行山固然可以盡情享受獨處的時光，但跟三五知己一起又有另一種好玩之處。

第二站
妙高台

穿過竹林小徑，會看到一大片芒草，事實上除了大東山外，不少山頭皆是芒草處處，重點反而是要留意芒草盛開的季節呢！在到達妙高台前的山坡上，更是巨石林立，我自己就很喜歡巨石，在石上休息、在石上看風景、在石上發呆。
到達妙高台頂的峰火瞭望站，即可飽覽城門郊野公園一帶美景，如遇上晴空萬里，更可以將九龍群山盡收眼底！在妙高台看日落也是一個不錯的選擇，不過從妙高台落山需要一定

芒草處處
只要時候對了，山頭都是芒草處處。但要長影長有，請勿破壞芒草

12

左轉轉上石堆
妙高台 15：05

13

妙高台
海拔 765 尺，屬香港第7 高山，雖比大帽山矮，風景卻是過之而無不及，更是影日落的好地方

14

接回馬路右轉落山
16：20

18

右轉
巴士站 17：00

19

很喜歡大帽山的一個原因，來嘆茶

20

時間，加上等車的時間，可能要捱一下餓才能返回市區吃晚飯了。

第三站
大帽山
觀景台

由妙高台離開後都是在馬路上行走，難度不高但亦需要一段時間才會來到大帽山觀景台。

觀景台景色固然是好，更有一大片微斜的草坡，坐著看看風景聊聊天，十分寫意。不過有一次我參加了大帽山清潔活動，發現觀景台附近有不少垃圾，而且大多位於暗角處或石縫間，的確若把垃圾留在暗處會有眼不見為淨之感，但污染環境卻是不爭的事實，請做一個盡責的山友，自己垃圾自己帶走！

離開便沿大帽山道一直下行，經過扶輪公園到荃錦公路乘搭巴士返回市區。

妙高台

中級

12

動畫帶你行

大帽山觀景台
空曠而舒服的觀景台，可遠眺元朗、錦田一帶

15 從妙高台後方離開後接上馬路再左轉落山 16：00

16 先右轉
觀景台 16：15

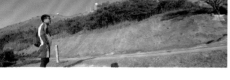

21 第二個原因，風景太美了

END 巴士站乘搭巴士站回市區

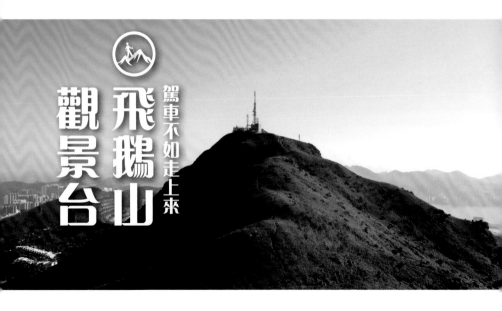

飛鵝山觀景台

駕車不如走上來

飛鵝山觀景台位處衛奕信徑 4 段，在飛鵝山的北面，是一個駕車亦可到達的山頂觀景台。很多香港人都喜歡駕車上飛鵝山山頂看夜景，而他們口中的山頂其實是指觀景台，並非真正的飛鵝山山頂。如要登上飛鵝山山頂的話，需要攀過象山才會到達。

中級

GO!

01 出發 11：45　　　02 入井欄樹村 11：46

07 見涼亭後左轉 12：33　　08 沿車路走後左轉 衛奕信徑 12：45　　09 辛苦的上山路 13：10

路線資訊	難度	約 10 公里	約 5 小時	約 1 小時 休息時間

交通

Start 彩虹鐵路站 > 巴士 91 / 91M > 井欄樹

End 飛鵝山道 > 小巴 11 號 > 彩虹鐵路站

https://goo.gl/maps/iiZraUQ8n4t

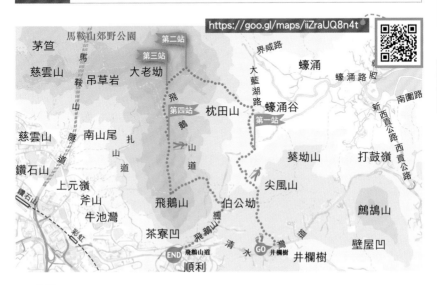

馬鞍山郊野公園　第二站

茅笪
慈雲山　馬鞍山　吊草岩　大老坳　第三站
界咸路
蠔涌
蠔涌路
大藍湖路
第四站　枕田山　蠔涌谷　第一站
新界西貢公路　南圍路　西貢公路
慈雲山　南山尾　扎山道　飛鵝山道　葵坳山　打鼓嶺
鑽石山
上元嶺　斧山　伯公坳　尖風山
牛池灣　鵓鴣山
鑽石山　飛鵝山　飛鵝山道　壁屋凹
茶寮凹　清　水　灣道　GO 井欄樹
END 飛鵝山道　井欄樹
順利

03 右轉
在村內跟隨指示牌沿衛奕信徑行走 11：50

04 開始上山
11：58

05 右轉
衛奕信徑 12：22

06 舊教堂
舊式彩繪玻璃更增添了一份神秘

10 右轉
東洋山 13：40

11 東洋山
由藍湖路上了一小時梯級，終於到達 532 米高的東洋山！

12 接回原路後直走
14：05

第一站

**大藍湖路
涼亭**

由井欄樹村出發，我們先要穿過井欄樹村的民居才能踏上上山的道路。村中的路徑頗為繁複，山友們請細心跟隨路旁不斷出現的衛奕信徑路標前行，另外在穿越民居的時候，請將音量收細，更不要亂闖私人地方，以免造出任何滋擾行為。

進入山路後你會發現反而是落山路居多，原因是我們要先下行至大藍湖後才會登天梯上東洋山。當接上馬路看到涼亭後，便會知道接下來將是考驗大家體能的時候！請在涼亭好好休息，整理行裝，再向天梯挑戰！

第二站

東洋山

由大藍湖路轉上山開始，就是一段長長的天梯，大部份上山的路段皆無樹蔭位，意味著要在曝曬的情況下上山，如在夏天行走真的很易熱衰竭或中暑呢！當然就算在秋涼的天氣下行走也是十分消耗體力的，幸好在上山中段已可回望牛尾海一帶景色，走走停停慢慢看看，終會迎來登頂的一刻。

東洋山山頂不在衛奕信徑上，要離開原路接上一小段上山路才會去到東洋山山頂。上東洋山山頂的路段頗為崎嶇，請山友們量力而為。

 動畫帶你行

接上馬路
13　直走 14：08

飛鵝山觀景台
14　人流多，車流更多的觀景台，同時飽覽九龍西貢一帶美景

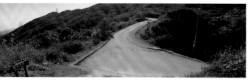

象山
18　屬於香港的象山，雖然名氣不及台灣象山，但風景卻絕不遜色！

山脊上行走一段
19　15：45

第三站

飛鵝山觀景台

離開東洋山後沿飛鵝山道走一段，看到有很多車停泊的地方就是飛鵝山觀景台了。飛鵝山觀景台應該是香港稀有地車比人多的山頂。事實上駕車上來的確十分輕鬆，不過我始終覺得行過山付出過汗水後，看到的風景才是最美麗的！

在觀景台除了可以看到九龍維港一帶景色外，亦可以欣賞牛尾海一帶景色。記得有一次登上觀景台，發現了遊人留下的麥當勞外賣垃圾，相信應該是駕車上山的遊人留下的。其實把垃圾帶回市區亦只是舉手之勞，為何連小小的方便也要貪，完全不顧慮山上的環境呢？

第四站

象山

離開觀景台後不少山友都會沿衛奕信徑落山，但我覺得這段落山路較為沉悶，因此推介大家也由觀景台後方小路登上象山後再離開。登上象山的路是有難度的，上落不多但都是沙石路，部份路段需要手足並用。

象山的風景絕不比飛鵝山觀景台差，而相對觀景台，我更愛在象山發呆，因為象山山頂有巨石！在巨石上呆坐真的是十分寫意！

離開時大家往飛鵝山發射站方向前行，在發射站前的路口左轉下行，再接上飛鵝山道行至清水灣道便可乘車返回市區。

15 後方小路離開 14：45

16 靠左走 14：55

17 行過有難度的上山路 15：05

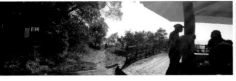

20 左轉落山 16：00

21 右轉 飛鵝山道 16：30

END 在清水灣道乘車離開 16：45

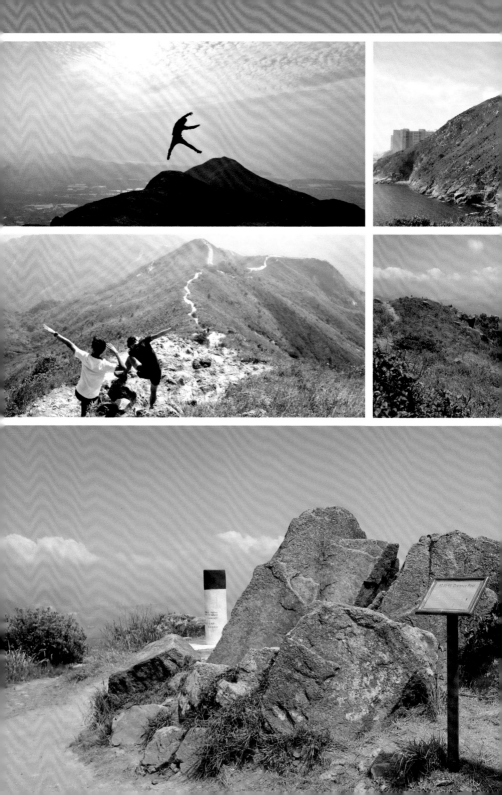

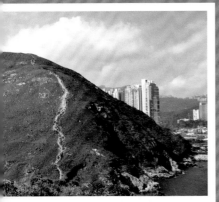

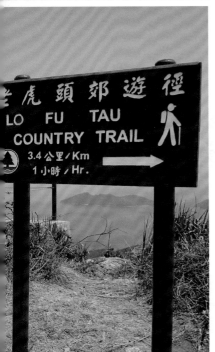

高級

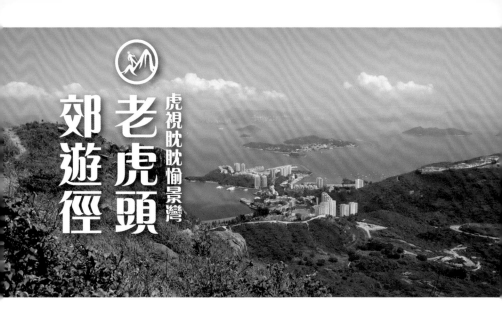

老虎頭郊遊徑

虎視眈眈愉景灣

老虎頭位處大嶼山東北面、愉景灣以西，是一座名氣不大，但風景十分好的山峰。而老虎頭郊遊徑的難度絕不是輕鬆郊遊的級別，由老虎頭下行至愉景灣的一段路更是崎嶇不平，難度甚高。不過山上奇形怪狀的巨石處處，風光旖旎，再辛苦也值得大家登頂一看呢！

01 出發 12：05

02 沿銀礦灣路走 12：07

高級

07 靠右走 奧運徑 12：55

08 望渡坳避雨亭 建於 1981 年，可遠眺銀礦灣一帶美景

09 離開避雨亭後沿水泥路走 13：20

路線資訊

| 難度 | 約 11 公里 | 約 4.5 小時 | 約 30 分鐘 休息時間 |

交通

Start 梅窩碼頭
End 愉景灣

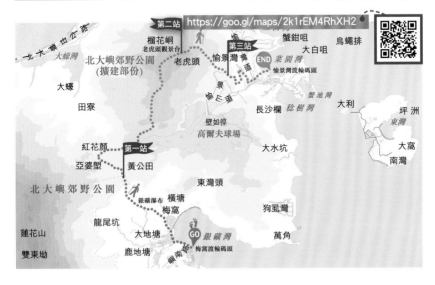

第二站 https://goo.gl/maps/2k1rEM4RhXH2

第三站

直走
03 12：17

右轉
04 12：20

直走
05 12：23

靠左上斜
06 12：40

右轉
10 老虎頭郊遊徑 13：35

上山路
11 13：55

試劍石 多霸氣的名字啊！附近尚有不少奇形怪狀的巨石呢！
12

第一站

望渡坳避雨亭

由梅窩碼頭起步，我們需要在梅窩中穿插，經過多個岔路，才會接上離島自然歷史徑－梅窩段。以前經常來梅窩宿營，會到泳灘，會到渡假屋，卻很少會深入梅窩，更是第一次到銀礦瀑布以及銀礦洞。網上有不少報道都會介紹銀礦瀑布，的而且確雨後的銀礦瀑布是頗為壯觀，但平常日子水流不多的話，氣勢便會大大減弱了。當然，經過的山友亦不妨進內逛逛，瀑布旁亦設有資訊牌介紹瀑布是如何形成的。

望渡坳避雨亭其實只是上山中途的一個休息點，景色不算開揚，亦正好讓我們休息一下，為接下來的上山路段作準備。

第二站

老虎頭

在避雨亭開始便是上山的路段，這段路需要一定體力但難度不高。中間我們會經過一塊不少遊人皆會與它合照的巨石——試劍石。它是一塊中間有一條大石縫的巨石，就像被人一劍劈成兩半。其實香港山徑有很多古怪巨石，最妙的是前人運用天馬行空的想像力，為他們起了一個合適的名字，猶如畫龍點睛，賦予他們特別的意義。

繼續上
13　14：30

老虎頭
14　走了約 3 小時，終於到達山頂！在山頂上可同時飽覽東涌、愉景灣及梅窩不同的景色

左轉落山
15　15：10

愉景灣眺望台
18　風景不算好，但勝在有涼亭可以慢慢休息

左轉
19　16：18

下梯級
20　16：30

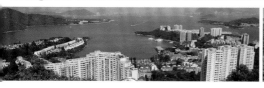

在老虎頭上除了可以欣賞 360 度無阻擋的風景外，最有趣的玩意是尋找老虎頭的所在。給大家一個提示，老虎頭不在山頂觀景台上，需要離開觀景台，往愉景灣方向走一小段才會遇到。當然老虎頭不是整塊巨石都形似老虎，需要從特定角度觀看，才可看到出老虎頭的形狀。

第三站

愉景灣 觀景台

下行到愉景灣觀景台將會是全條路線最難的路段，因為是又急又斜的落山路，而且主要以沙石路為主，不小心的話很容易便會滑倒。有興趣登上老虎頭又怕難度太高的朋友，我會建議可以試試逆走此路段，由愉景灣上，梅窩落，相信難度會大大減少的。

觀景台的風景不算開揚，但坐著休息吹吹風也是挺舒服的。

離開便沿觀景台另一方向的梯級下山，再往愉景灣碼頭乘船返回市區。

動畫帶你行

難行的落斜沙石路
16　15：25

接上水泥路後左轉
17　16：00

右轉
21　16：45

END 愉景灣碼頭離開

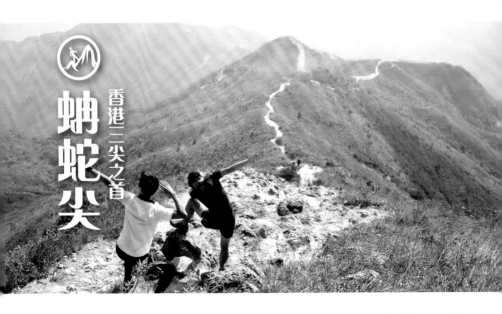

蚺蛇尖

香港三尖之首

蚺蛇尖位處新界西貢半島大浪灣以北，是香港一個極具名氣的山峰。雖然蚺蛇尖只有海拔 468 公尺高，但其山勢陡峭卻大大增加了上山的難度，因此亦被山友們稱為「香港三尖之首」。而隨著近年行山風氣日盛，挑戰蚺蛇尖的人亦愈來愈多，同時在山上需要求助的人數亦直線上升！究竟蚺蛇尖的風景有多美而令不少人慕名而來，難度又有多高而令不少人鍛羽而歸呢？

GO!

01 出發 10：10

直走
02 10：15

高級

06 警告牌後方上山

07 難度甚高的上山路 12：20

蚺蛇尖頂 已有不少人成功登頂，但上山前都必需有萬全準備

08

路線資訊

難度 ｜ 約 20 公里 ｜ 約 8 小時 ｜ 約 30 分鐘 休息時間

交通

Start 西貢巴士站 > 94 號巴士 > 北潭凹

End 北潭凹 > 94 號巴士 > 西貢巴士站

https://goo.gl/maps/snYbjeCe2L82

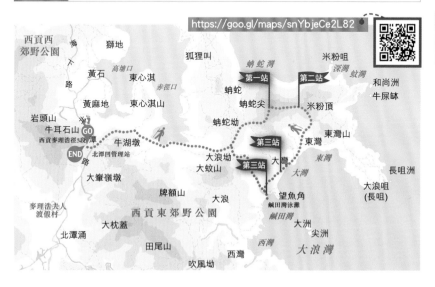

右轉
03 鹹田 10：20

直走
04 鹹田 10：50

左轉
05 蚺蛇尖 11：15

從蚺蛇尖另一邊
09 落山 13：00

10 需要在山脊上又上又落

米粉頂
11 明明已經走得很累
還是會興奮跳起

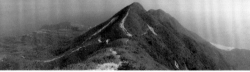

第一站
蚺蛇尖

在北潭凹下車後，我們便以公廁作起點開始長征！起步路段可算是輕鬆的熱身，經過美麗的赤徑碼頭，但我奉勸大家不要太貪戀赤徑的景色，因為我們還未開始上山呢！當大家見到警告牌後，才是挑戰的開始！我們需要手足並用地上山，不斷在陡峭的沙石路上行走。登頂當日有人裝備充足，連手套都準備好；亦有人赤著腳上山，甚至帶上只有幾歲的小朋友一起挑戰。我不會評價別人如何上山，因為各人的行山能力、經驗都不同，但必須做到量力而為！請緊記當發生任何意外，受影響的不只是你自己，還會令你的親朋好友擔心，更甚的是麻煩了救援的師兄師姊們！

蚺蛇尖上的風景相當開揚，尤其辛苦過後看到的風景更是美麗。不過山頂上的地方不大，人流多時就不要逗留太久了。

第二站
米粉頂

不少人登上蚺蛇尖後，會選擇原路落山，再前往大浪西灣或直接返回北潭凹。這其實都是一個不錯的選擇，因為路程會較短及簡單。但對於不愛原路折返的朋友，可以繼續前往下一個山峰——米粉頂。個人覺得接下來的路段才是全條路線最困難的

落山路真的不易
走啊 14：25
12

右轉
大灣 14：35
13

左轉小路
15：35
14

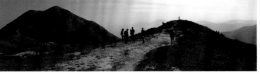

左轉
落山 16：16
17

鹹田灣
美麗的沙灘配上刺激的獨木橋，吸引了眾多慕名而來的遊人
18

直走
北潭凹 16：40
19

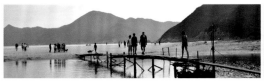

路段，正所謂上山容易落山難，要從蚺蛇尖的另一邊下山需要一定的落山技巧，一不小心便會使出「屁股向後平沙落雁式」，而且落山之後又要上山，對體力亦是一個考驗。

米粉頂比蚺蛇尖地方更小，但由於很多人選擇原路折返，故此經過米粉頂的人並不多。而米粉頂上的景色絕不比蚺蛇尖上的遜色，好好休息過後再落山吧！

第三站

**大灣
鹹田灣**

在米粉頂一口氣落山，落山的難度仍然是相當高的，而且我們還有很長的路要走，建議大家要加快腳步！落山後我們分別經過大灣以及鹹田灣，大灣顧名思義就是一個很大的灣，而鹹田灣則是一個人流很多，既美麗又有士多的好地方。如果大家到達鹹田灣的時間尚早，還可以嘆一個餐蛋麵，不過當初我實在太低估路線的長度，因此我只能過士多門而不入。

離開鹹田灣便走回轉上蚺蛇尖的分岔路口，再從原路返回北潭凹巴士站。

動畫帶你行

右轉
15 落大灣 15：50

西貢大灣
16 真的是有點大的大灣，風景也不錯

左轉
20 北潭凹 16：45

返回上山前的
21 岔路 17：10

END
起點同時也是
終點的巴士站

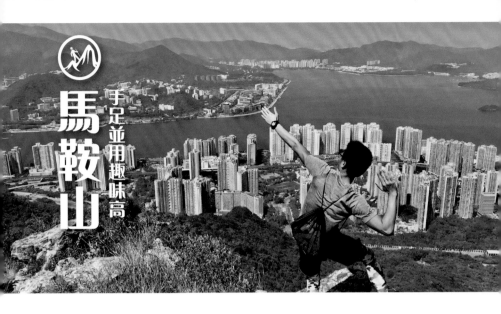

馬鞍山

手足並用趣味高

馬鞍山位處新界東北部,由馬鞍頭及馬鞍尾兩個山峰組成,因兩峰之間有一條很長的弧線形似馬鞍而命名為馬鞍山。今次路線除了馬鞍山的兩座高峰外,將會經過的吊手岩、大金鐘以及昂平草原皆有著不同的特色,可見這條路線趣味性極高!

高級

GO!

01 出發 10:35

穿過馬鞍山家
樂徑路牌上山
02 10:36

景點
經歷千辛萬苦終於到達路線最美
的景點,俯瞰吐露港一帶美景
06

離開景點後上山
路段依然有難度
07 11:20

穿過吊手岩
08 12:10

路線資訊	難度	約 10 公里	約 6 小時	—— 約 1.5 小時 休息時間

交通	Start 馬鞍山新港城 > NR84 > 馬鞍山郊野公園
	End 菠蘿峯花園 > 3A 小巴 > 西貢

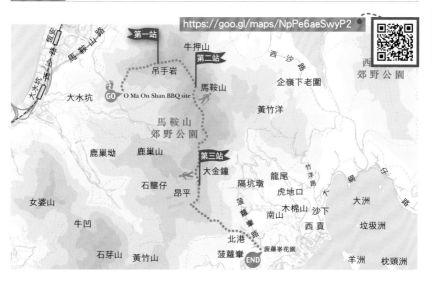

https://goo.gl/maps/NpPe6aeSwyP2

03 經過第一個警告牌 **右轉上山** 10：40

04 經過第二個警告牌 **右轉上山** 10：45

05 需要行經困難的沙石路段 11：00

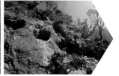

09 **左轉** 12：25

10 經過牛押山 12：35

11 **馬鞍山山頂**
在吊手岩及牛押山兩座山峰上上落落，終於到達路線最高點，海拔 702 米的馬鞍山

第一站
吊手岩

由馬鞍山郊野公園出發，很快便挑戰今次路線最高難度的上山路段！在上山途中會見到不少警告牌，在此亦要奉勸各位山友務必量力而為，衡量過自己的能力是否適合挑戰此山峰。上山路段並不是易行的梯級，取而代之的是難行的碎沙石斜路，加上一口氣要攀升三百多米，絕對是體能加技巧的挑戰呢！

到達吊手岩後，你便可以看到吐露港一帶的美景！請在此好好休息一下，因為接下來還要繼續上山呢！

第二站
馬鞍山

離開吊手岩繼續走，對體能最大的挑戰已經過去，接來會是相對輕鬆的上落山路段。我們會先經過馬鞍尾，再往馬鞍頭進發。當日到訪馬鞍山時正值炎炎夏日，上山路段已令我們汗如雨下，但當我們走到馬鞍上的時候，卻迎來陣陣強風，頓時令我們暑氣全消！但若換上冬天可能會很易吹病呢！

在馬鞍山上，我們可以同時俯瞰吐露港以及西貢兩邊不同的

離開山頂後，見
此路牌右轉下山
12　13：50

上山難，落山更難
13　14：00

左轉
麥理浩徑 4 段
14　14：20

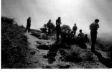

昂平草原
可遠眺西貢美景的大草原，一個集影
18　芒草、野餐、紮營看日出的好地方

離開昂平草原後左轉接上
19　麥理浩徑 4 段 15：40

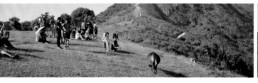
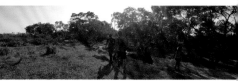

海景，以及連綿不斷的山峰。而今次路線的上山路段基本上已走完，接下來就是最難的落山路了！

第三站

昂平草原

在馬鞍山落山絕不輕鬆，因為跟上山一樣都是走碎沙石路，而落山的難度更是大大提高！當日與兩名男山友落山亦甚為狼狽，有幾次都稍稍滑倒了一下。辛苦落山後，大家可以選擇會否再上大金鐘看風景，還是繞過大金鐘往昂平草原進發！昂平草原在香港名氣不小，一大片草地可供打卡之外，更是露營及滑翔傘熱點，假日的昂平草原絕對是人山人海的。另外我在草原附近亦多次見過野豬及牛牛，請大家盡量與他們保持距離，不要打擾，更不要餵食，以免發生任何意外！

離開時沿馬鞍山郊遊徑下行至大水井再乘搭小巴返回市區。

動畫帶你行

大金鐘
行過千萬不要錯過，俯瞰昂平草原，回望馬鞍山，不過上落大金鐘需要一定體力，大家偷懶可以繞道而行呢！

直上大金鐘
15　14：40

16

17　落大金鐘同樣是難行的下山路
15：20

左轉
20　大水井 15：45

直走
21　大水井 16：05

END 在菠蘿輋小巴站乘小巴離開

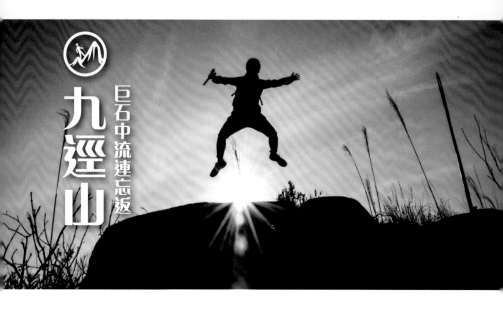

九逕山

巨石中流連忘返

九逕山位處於新界大欖郊野公園西部，鄰近屯門新市鎮。九逕山因其地勢險要，於清、明兩代都曾被立為據點以擊退外敵。到訪九逕山前其實我並未聽過其名字，是一位住屯門的友人介紹才會上山。而這位友人在出發前已表明路徑頗為沉悶，要有心理準備。不過到訪之後，卻令我們有意想不到的驚喜！

01 出發 13：00

02 靠右走 13：32

高級

九逕山
1080 / 60 / Wide

06 左轉 屯門徑方向 13：42

07 右轉上山 13：48

08 小溪澗 佈滿石頭的溪澗，既適合獨照，亦適合大合照

九逕山

高級

04

路線資訊

難度

約 10 公里

約 5 小時

約 1.5 小時 休息時間

交通

Start 屯門西鐵站 ＞ 步行至何福堂書院

End 屯門官立中學 ＞ 屯門西鐵站

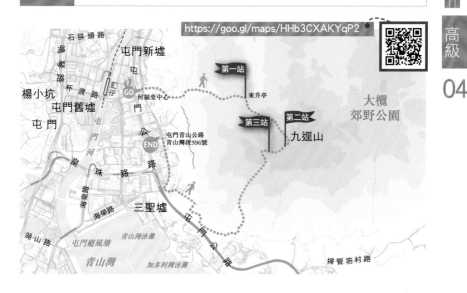

https://goo.gl/maps/HHb3CXAKYqP2

第一站

東升亭

第二站

第三站

九逕山

大欖 郊野公園

屯門青山公路 青山灣段396號

石排頭路

屯門新墟

楊小坑

屯門舊墟

屯門

何福堂中心

屯門

GO

屯門公路

END

屯門河

珠 路

三聖墟

湖山路

屯門避風塘

青山灣泳灘

青山灣

加多利灣泳灘

屯門公路

掃管笏村路

沿黃色欄杆
03 **靠右** 13：33

左轉
麥理浩徑 10 段
04 13：35

左轉
麥理浩徑 10 段 13：38
05

到達東升亭後跟隨路牌
09 指示上發射站 14：20

先右轉看風景
10 14：35

第一站
神秘小屋

由何福堂書院上山後，我們先後會經過一些特別的地點，例如小溪澗、巨石群、東升亭等等，皆值得駐足拍照。雖然我們自起步開始便要不斷上山，但坡幅不大，只有石屋前的一段天梯比較辛苦。經過天梯後，我們便會到達神秘小屋了。

當時我和友人們在石屋停留了不短時間，一來是回氣，二來發覺石屋也頗有特色，當然大家千萬不要對石屋造成任何破壞，好好愛惜公物。

第二站
直升機坪

由石屋後方再上幾級便會到達直升機坪。直升機坪附近已有不少巨石可飽覽美景，因此有不少山友會選擇在直升機坪附近遊玩完後便從原路下山。事實上如果是行山經驗較少或看地圖能力較差的朋友，我也會建議原路折返；因為另一邊山路路徑頗為模糊，支路亦不少，加上會有沙石落斜，難度比原路折返高。

巨石（一）
第一塊駐足的巨石，已有足夠高度飽覽屯門一帶景色

接回原路右轉
12　14：45

神秘小屋
可塑性極高的小屋，考大家創意如何擺甫士。但請緊記做個有基本公德心的山友，切勿損壞小屋的一切

梯旁小路離開
17　16：15

左轉
18　16：50

巨石（三） 觀賞日落的絕佳位置，黃金海岸亦變成真正的金黃色！
19

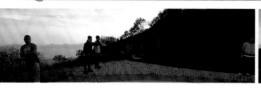

第三站
巨石群

由直升機坪附近直至落山路段都不難見到巨石群，但始終直升機坪打後的巨石最能吸引我。因為後段的巨石可以看到「香港千島湖」以及黃金海岸一帶的美景，如留至日落時份，更可看到黃金海岸被日落的餘暉灑遍海岸而變成真正的黃金色。記得當時跟友人們下山，因為巨石的風景太美，遇到巨石都停下來拍照，結果要摸黑落山。而九逕山的落山路段難度不低，如果大家想在山頂看日落，還是從原路折返較為安全。

大家落山後接上麥理浩徑 10 段便可以返回屯門市區。

動畫帶你行

九逕山直升機坪
此處亦是發射站
14 所在之地

直升機坪旁邊看風景
15 15：40

巨石（二）
又見巨石，已可
隱約見到大欖涌
16 水塘及黃金海岸。

遇爛地後
靠右落山
20 17：55

接回麥理浩徑 10 段
後右轉離開 18：20
21

見「多謝菇臨大欖
郊野公園」路牌後
END 落山離開 18：35

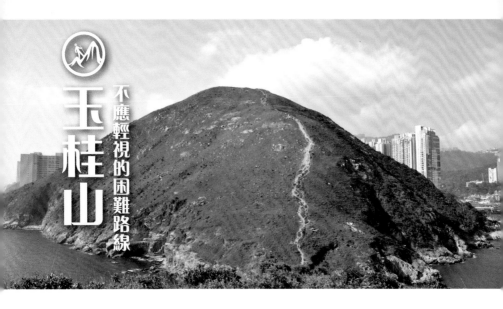

玉桂山
不應輕視的困難路線

玉桂山是位處於香港南區鴨脷洲東部的山峰，約有 196 米高。在 2016 年前玉桂山還是人流不多，但隨著南港島線開通以及不少報章雜誌宣傳後，漸漸為香港人所認識。別以為只有 196 米高就可以輕易征服此山峰，事實上山路崎嶇難行，且十分陡峭，對甚少行山的朋友有絕對的難度呢！

GO!

01 出發 13：40

02 兩間黃色屋仔中間進入 13：40

高級

07 玉桂山頂
辛苦過後終於上到山頂，360 度開揚景觀，難怪連平日都十分熱鬧

08 下山初段也要用繩

09 後段更要用繩

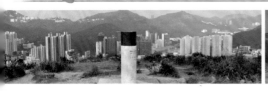

路線 資訊	難度	約 5 公里	約 3 小時	約 20 分鐘 休息時間

玉桂山

高級

05

交通	Start 港鐵利東站 B 出口
	End 港鐵利東站 B 出口

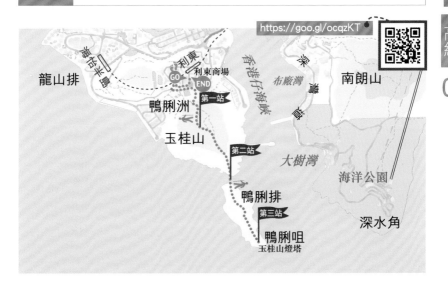

https://goo.gl/ocqzKT

龍山排　海怡半島　利東　利東商場　香港仔海峽　布廠灣道　深灣道　南朗山

GO　END　第一站

鴨脷洲　玉桂山　第二站　大樹灣　海洋公園

鴨脷排　深水角

第三站

鴨脷咀
玉桂山燈塔

03 遇鐵絲網後 左轉 13：42

04 上山前的分叉 路 13：50

05 左為高難度， 右為超高難度

06 左有繩， 右無繩

10 連島沙洲 正好讓攀過玉桂山的你喘息一下，但緊記留意潮汐漲退時間

11 鴨脷排燈塔 位於鴨脷排最南面，可以聽聽海浪，吹吹海風，看看海景

12 在上山前的分 叉路會有善心 人留下手套

第一站

玉桂山 山頂

上山路段絕不輕鬆！尤其我第一次就挑戰了無繩的超高難度路線。尚記得挑戰時後方亦有兩男兩女在上山，令我心裡出現了一種無形的壓力，不是怕被追趕，而是擔心在爬行時會有碎沙碎石往下掉，隨時令他們「中頭獎」。因此亦令我行得更步步為營，亦步亦趨。當然對於有經驗老手可能只是小菜一碟，但經驗較少的朋友選擇中間或左方路線會更為妥當。縱使上山道路再崎嶇，登頂一刻的風景卻會令你將所有的辛苦拋諸腦後，尤其玉桂山的 360 度開揚景觀，可同時俯瞰香港離島及港島南一帶的景色呢！

第二站

連島沙洲

正所謂上山容易落山難，個人覺得從山頂下行到連島沙洲的一段路是最難的。下山路線只有一條繩，無論上山或下山的都要依靠這條繩作輔助，幸好我是在平日出發，上山落山人流都不多，如果是假日人山人海的話，其塞「人」的情況真的不敢想像。另外由於現在愈來愈多人行玉桂山，令到泥土

13 遙望將要登上的鴨脷排

14 竟有人在釣魚，遠望亦覺頗為驚險

15 在鴨脷排附近更有漁船凱旋而歸

18 右邊的超高難度路線絕不簡單，一不小心更會跌下數米

19 玉桂山與住宅真的十分近，難怪曾經被投訴擾民

20 布廠灣的遊艇亦近在眼前

鬆散的情況更加嚴重，落山路只會愈來愈難行呢。

在潮退時才會浮現的連島沙洲，有人覺得要留意潮水漲退不方便，但正正有機會失去的才顯得難能可貴，每當幻想沙洲由沉在海底再慢慢浮現，周而復始，便會覺得既神秘又美麗。

第三站
鴨脷排

征服了玉桂山後，小小的鴨脷排當然不成問題。雖然仍要上山落山，但再不是難行的碎沙碎石了。去到鴨脷排後，相信最吸引眼球的便是鴨脷排燈塔。雖然燈塔外型特別，又有一望無際的海景作背景，但拍照留念的同時，緊記要愛護環境，做一個負責任的山友。

離開時大家只需要從原路折返利東鐵路站。

動畫帶你行

好奇他們怎樣才能去
16 到那個小石灘

連島沙洲配上玉桂山，絕
17 對是大合照的好地方

同時亦可看到海洋公園
21 的越礦飛車呢

END 原路返回鐵路站
15：10

雞公嶺

山景一絕看日落

雞公嶺是位處新界西北的一座山峰，於上水及元朗之間。整條路線對體能有一定要求，於我這種喜愛行山但體能較弱的人絕對是一個挑戰，但就算再辛苦，雞公嶺仍是一條我十分喜愛的路線！沒有什麼特別的理由，純粹是為了它的美。

高級

GO!

01 出發 14：30

右轉
02 逢吉鄉路 14：31

景點一
06 美其名是景點，實則是小弟要休息一下。上山一小段便可觀賞美麗景色

右轉
07 景點二 15：40

路線資訊

難度	約 8 公里	約 4 小時	約 30 分鐘 休息時間

交通

Start 元朗 / 上水 > 巴士 76K > 逢吉鄉

End 橋頭站 > 巴士 77K > 上水 / 元朗

雞公嶺

高級

06

https://goo.gl/maps/fGyVA7xvMKS2

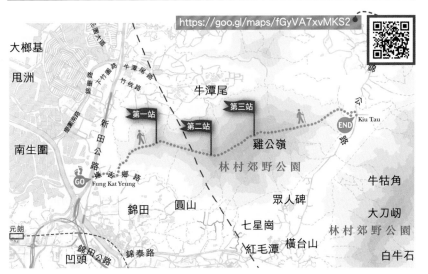

大欖基
甩洲
南生圍
牛潭尾
第一站
第二站
第三站
雞公嶺
林村郊野公園
Kiu Tau
END
牛牯角
大刀屻
林村郊野公園
錦田
圓山
眾人碑
七星崗
橫台山
白牛石
元朗
凹頭
紅毛潭
GO Fung Kat Yeung

右轉
逢吉鄉路
03　14：35

靠左行
逢吉鄉路
04　14：35

左轉小路上山
05　14：38

景點二 沿途的風景太美了！要不停回望及拍照
08

最高點？ 當初好天真好傻，有一刻以為自己極速登頂？其實一半路程都未到呢！
09

那些年 錯過了大雨也不能錯過的巨石，試過不小心在石上發了 1 小時呆
10

第一站

三角網測站

由逢吉鄉轉上山路開始便是不斷地上山。幸好都是梯級路，走起來難度不高，只是比較累而已。可幸的是上了一小段山已可回望錦田一帶美景，由於沒有高樓大廈的阻擋，景觀真的相當開揚，就這樣邊拍邊走邊休息，也用了不少時間呢。

當去到網測站時，心想竟然這樣快就到山頂了嗎？後來才知道自己真的太天真了，上山還有一段長長的路要走呢！不過這裡卻是一個看日落的好地方，因為比較近山腳，看完可以較快回到巴士站。

第二站

沿途的巨石

上山的途中，我們會遇上不同的巨石。個人是很喜歡巨石的，因為可以發呆，巨石跟發呆就像蜜蜂跟蜜糖一樣是分不開的！另外由於雞公嶺的上山路段一直都是在山脊行走，令每塊巨石上都有特別風景可看，跟友人們隨意找一塊巨石坐著聊聊天、等日落，是一件很隨心寫意的事。

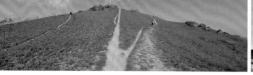

殊途同歸的山路
11 16：55

真・巨石
真的很巨大的巨石，打算爬石的朋友務必量力而為
12

頗有難度的上
13 山路 17：25

靠左走
17 18：15

十字路口右轉
18 18：35

再右轉
19 18：35

第三站

雞公嶺

記得第一次行雞公嶺是跟幾位友人一起去，當中有男有女，亦有行山經驗較少的。由於我們上山途中拍攝及發呆都花了太多時間，結果接近黃昏時間才到山頂。其實這是一個看日落的好時間，但我們都不敢逗留；因為從山頂落山需要不少時間，結果是匆匆離開了。故事教訓我如想在山頂呆久一點，就要抵受山上巨石的誘惑。

之後我也有再上雞公嶺，看見日落的餘暉灑在深圳灣上，真的很震撼。再加上 360 度無阻擋的風景，心中浮現了一句：夕陽無限好，只是近黃昏。

從雞公嶺另一邊落山，是全條路線最難的一段路，因為是沙石落山路，很容易跌倒。加上部份路線模糊，如在日落後摸黑下山難度將會大大提高。所以想較輕鬆的話可以原路折返或逆行吧。落山後接上粉錦公路便可乘搭巴士或小巴返回市區。

雞公嶺

高級

06

動畫帶你行

偽山頂
如打算看完日落才下山，就要做足夜行準備了

14

真山頂
585 米高的最高點，不過景色跟偽山頂相若，反而地方較細，所以大家可以從旁邊小路跳過此景點

15

下山的沙石路十分難行
18：00

16

接上水泥路後
左轉 18：45

20

上橋
18：46

21

END

接上粉錦公路後
右轉橋頭站乘車
離開 18：48

路線分佈圖

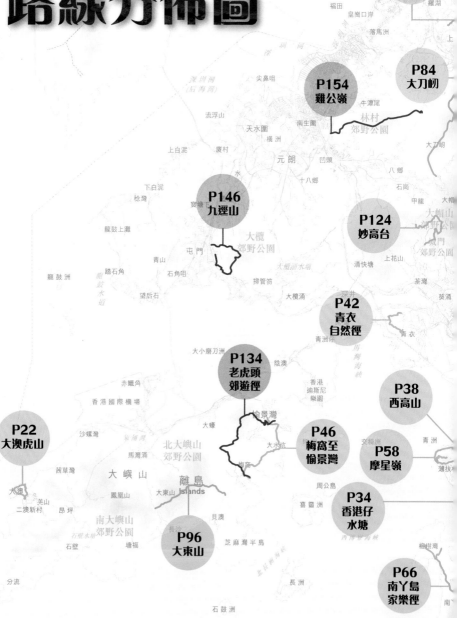

P116
華山

P84
大刀屻

P154
雞公嶺

P146
九逕山

P124
妙高台

P42
青衣
自然徑

P134
老虎頭
郊遊徑

P38
西高山

P22
大澳虎山

P46
梅窩至
愉景灣

P58
摩星嶺

P34
香港仔
水塘

P96
大東山

P66
南丫島
家樂徑